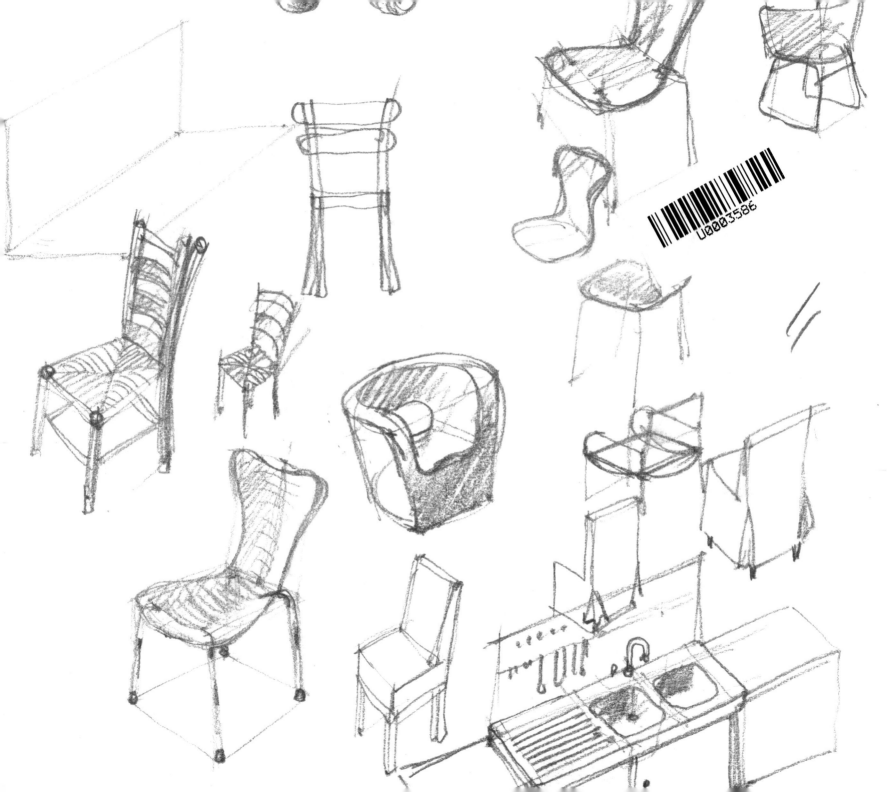

U0003586

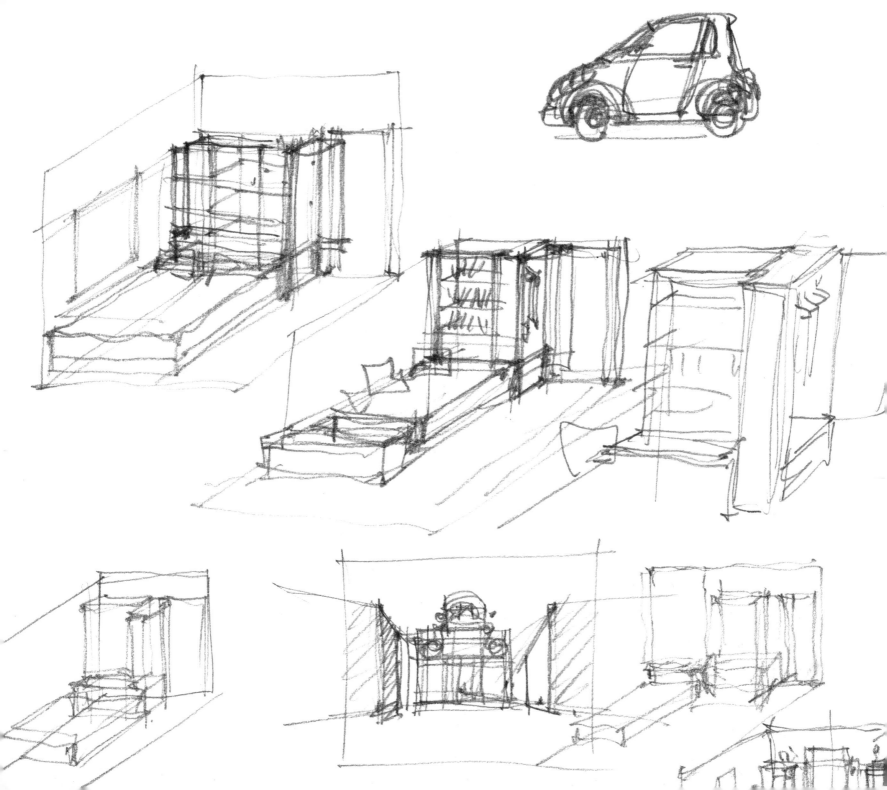

超簡單！
室內設計圖拿筆就能畫

Dessiner des Projets d'aménagement à Main Levée

吉爾‧羅南 Gilles Ronin｜著　程俊華｜譯

目次

前言

安安靜靜地窩在家裡，手中拿著素描本，你就在動手繪圖的最佳環境了。
或者，你的室內空間正好是座繪畫主題的寶山，而腦中恰巧有個
室內空間配置的計畫？這又是個提起畫筆的好理由。

居家空間不只包含繪圖的主題，還提供你一幅
畫布，能藉此掌握透視，並探索表現一個空間
的不同手法。一旦學會各種呈現方式，你會發
現繪圖變得像玩遊戲，甚至是種娛樂。

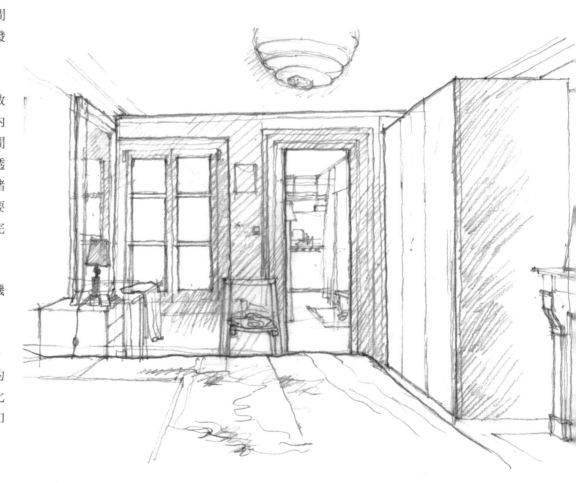

要是你想確認木作裝潢的配置、拆除隔間的效
果，或只是單純地想幻想一下日後能做的室內
設計，書中丈量記錄的方法，能讓你畫出空間
平面圖，而這正好是學會繪圖的極佳練習。透
過書中各種具體的方法，能幫助你把構想付諸
紙面，以進一步思考你的設計，畢竟所有重要
的室內設計企畫都是透過循序漸進地繪圖來完
成的。

這也是挖掘一些建築知識小竅門和常規的好機
會，有助於落實你的設計。

繪圖與室內設計互為因果的關係成就了本書。
因為如果重現空間的描繪能力，是改造空間的
先決條件與必須習得的技巧，那麼空間的變化
與改造本身，則提供了各式各樣的練習機會和
學習繪圖的樂趣。

表現空間的方法

打掉隔間不必畫圖，但情況變複雜時，就不可能不經反覆思索就完成。各種想法付諸紙面後，得以繼續開展、充實，形成彼此相互連結的整體計畫，而不再是積累成堆、互無關聯的點子。動手素描能讓你自由創作！

教你釣魚，而不是給你魚

書中將利用各種不同的表現手法、圖像與視圖，帶領你學會如何進行一個室內設計案。某些圖例是在現場實際描繪透天厝或公寓而來，如同許多你能在書店找到的室內裝潢設計書，本書亦列出具體改造過後的案例。雖然你看到的這些例子不可能完全適用於你所居住的空間，但本書旨在呈現一套真正的繪圖技巧，以循序漸進的方式讓你習得相關訣竅，使你能有條理地串連起所有工序，並將自己的想法轉化為圖像。

課題進程

首先介紹幾種主要的視圖，例如平面圖與立面圖；接著學習丈量技巧，以便取得欲裝修空間的大小；最後藉由各種簡易的透視圖，以一般人熟悉的方式來認識空間，同時直接學習空間改造。

空間的變動與改造

從基本概念上你就得面對如何實踐空間改造這件事。因為不論在繪圖或模型製作階段，一開始就養成變換組成元素的習慣，將能更加了解繪圖規則，同時激發空間改造的創意，挖掘和企畫新點子。

舉例來說，你可以像照相機一般，分寸不差地複製眼前的一切，但卻沒有使用到繪圖規則，而這些規則有助於描繪該空間預設的變更，例如拆除隔間、這裡加壁櫥、那裡加透明隔板、拆掉閣樓的天花板增加空間或是搭座樓梯方便出入等。學會一些基本的透視原理和業界的小竅門，就能更有技巧地構思你的設計圖，就像學會操作一台小機器。

從前面幾個關於線條、明暗和色彩的章節開始，我們將不時融入變化與創意，循序漸進地介紹小面積的室內裝修（臥室、客廳或廚房）以及一些與建築相關的基本觀念，如深度、厚度、幾何和穿透性等。

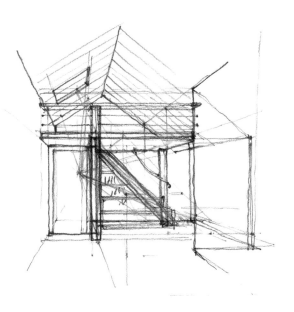

畫前練習

觀察並練習下列素描基本筆法。這些筆法在任何設計圖中皆不可或缺，
為了後續章節的進行，你需要稍加練習。

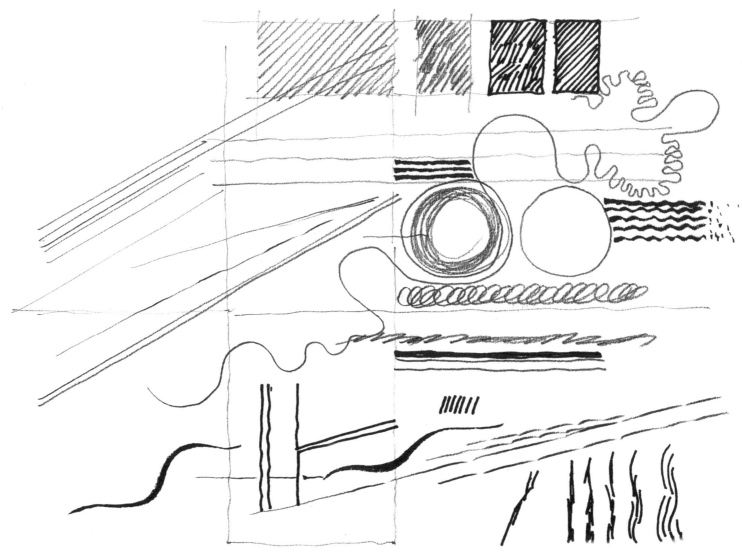

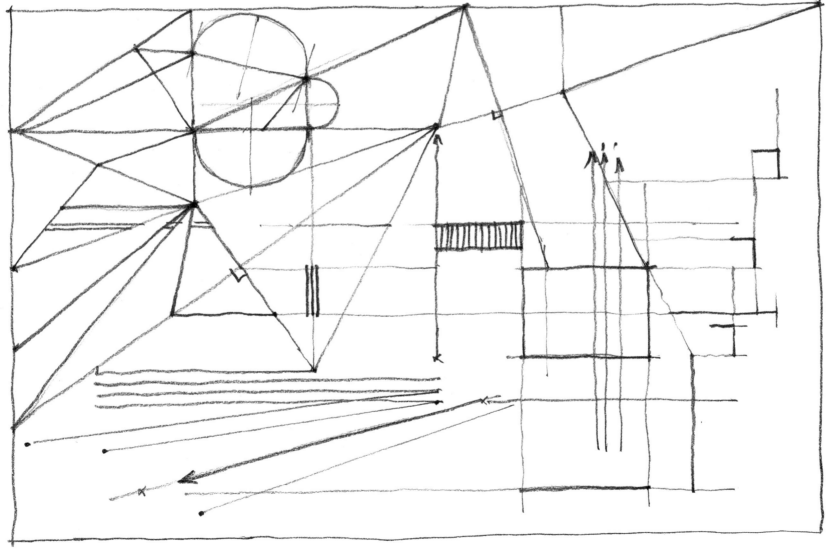

工具

徒手作畫時，偶爾會需要
些許工具的輔助，例如，一張
下面墊著方格圖的半透明畫紙、
幾個長尾夾、一把30公分的直尺、
一個用來確認角度的三角板和
一塊不時會用到的橡皮擦。

30公分的直尺

把方格圖墊在描圖紙
下面，在畫平行線的時候
很好用。

45°三角板

長尾夾用來固定整
疊的畫紙。

畫紙

紙張的選擇取決於是用在單幅的圖畫或是工程研究中的一系列
畫作。若是前者,一本裝訂牢固的素描本,在需要四處移動時
必不可少;若有需要以水彩上色,請用300 g/m的水彩紙,
最好選擇膠裝的,以免紙緣起皺。

若是後者,我們需要將畫紙墊在先前的畫作上進行,所以
50 g或60 g的紙最適合,透明度適中,此處羊皮稀少難尋,
可用紙捲或單張的描圖紙代替,不過鉛筆在上面作畫的
筆觸較為粗糙。

黑色簽字筆

粗細0.5 mm或0.7 mm HB
筆芯的自動鉛筆,就可以
畫出各式各樣的線條,
並隨時進行必要的修改。從腦海
中的想法到動手作畫間,這項最簡便
輕巧的工具建立了最直接的連結。

把橡皮擦切成小塊,以方便
使用,或是用軟橡皮擦,
以免破壞畫紙。

測量尺寸
一定會用到的捲尺!

線條

動筆留下的線條筆觸，反映了畫者的態度和個性。不管線條的風格是直接、
爽朗、笨拙、躊躇、沉重、輕盈、喧鬧、銳利，都隨著個人主觀的審美而定。
在完成前面的暖身和本章的習題後，你會發現多加練習就會愈畫愈好。

熱忱
線條風格的內涵
是進步的關鍵，
但從繪畫中
獲得樂趣
才能持續進步。

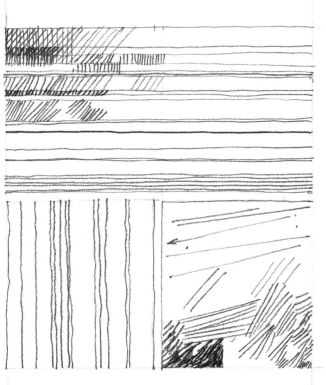

練習時不要一直看著筆尖，
專注在點和點之間畫直線。
第一次，先作出畫線的動作
但筆尖不接觸紙面，
像做記畫出的線條在哪一樣，
第二次再下筆。

線

線不只具有獨立構圖的功用，也是種表徵示意
的方法，可用來表現輪廓、軸線、水平線、地
板花紋和門框等。

線最常以筆直的樣式出現，有起點和終點，在
空間裡有位置，在紙面上則有方向。總之，兩
點之間的路徑就構成線，而最重要的也是這兩
點，所以要放在正確的位置。

圖像、明暗與色彩

你將需要在畫紙上表現出面、陰影和各種明
暗，但鉛筆原本並不適合表現面。請畫出一
系列不同的明暗，由邊長二至三公分的方形組
成，從最淺到最深，約五到六行，之後再作出
漸層。為避免畫出單調機械化的圖像，請注意
如何利用重複的元素作變化。

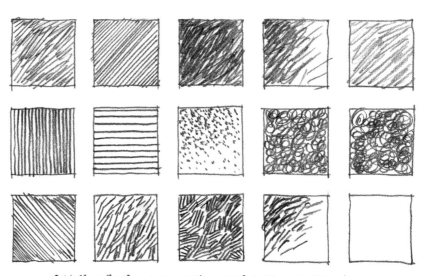

請練習用影線、點和規律的短線創造出灰階色塊，
並試著變化明度。不要把色塊畫滿。

10

這張圖由一條一條直線逐步構成，
先隨機亂畫數點，再徒手畫線連結各點，
連線的過程中漸次構成交叉點。

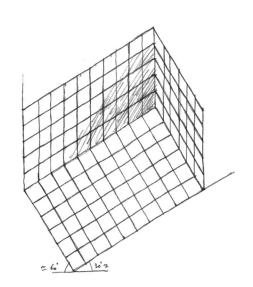

建築設計圖中最常出現的直線和橫線，
有一定的繪製難度，
請練習畫直線與橫線。
這個練習可以先從畫平行線列開始，
之後再加上垂直線。

圖形

繪製某些基本圖形，如方形和圓形，是常見的繪圖練習。事實上，透過這些圖形就能標示出縱向和橫向的均等位置，亦即所有比例和線條方向的檢驗基準，簡言之，就是整張圖的度量標準。如同體操運動，圖形繪製和柔軟操一樣要持續地練習。

如下圖，請練習在方形中畫圖，
然後畫對角線和中線。

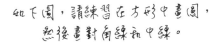

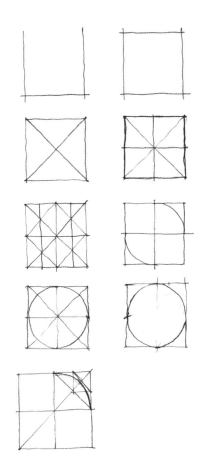

在方形中畫對角線，
可得出四邊中點和中線。
這項練習並非毫無意義，
之後你可以透過這個練習測量出
透視圖中的空間裡的角度，
並藉此分割線段和辨識重要角度
（45°、30°和60°）。

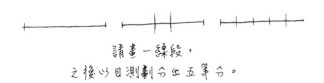

請畫一線段，
之後以目測劃分出五等分。

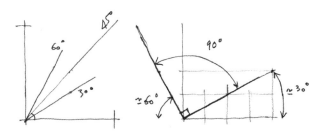

以方形為基準，
練習畫出30°、45°、60°、90°角。

11

比例

比例在此指的是相對量度，在圖畫上各部位間的長短對比或是點與點間
的距離，與美學比例並無關聯。請注意，若能在各方面仔細遵循這些規則，
就能畫出相當準確的圖，務必學會這項核心能力。

在繪圖時，請養成習慣觀察比例關係，並多注
意一些必然發生也最常出現的錯誤。為了解比
例關係，最簡單的方法就是在腦海裡，用一個
長方形與一個或多個正方形相比。

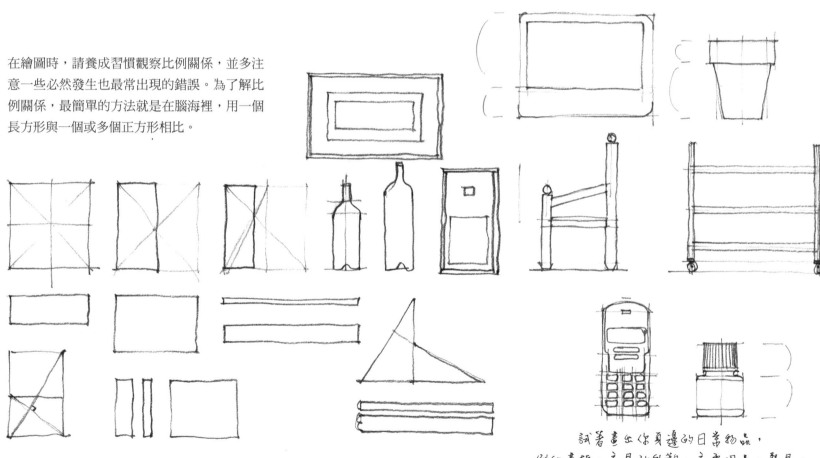

請從正方形裡，分割畫出數個長方形。

試著畫出你身邊的日常物品，
例如畫框、家具的外觀、家電用品、餐具。
正確的比例顯現出物品各自的視覺特徵，
也傳達了它們的功用，
請仔細觀察物品的大小比例。

構圖

第一次練習時，請選擇一面牆，有門窗、畫框和其他家飾細節，然後把一切所見以平視的手法畫下來，就像沒有前後景深一樣（家具擺放的樣子大致也是如此）。同時要注意每個物件的比例大小，並標記出物品間的基準線和連結其間的斜線、縱線和橫線。這個練習就是所謂的構圖。

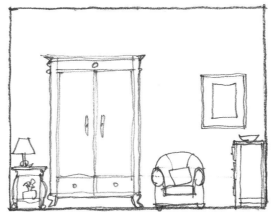

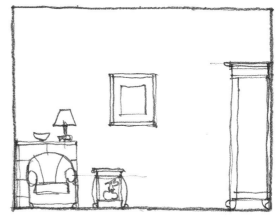

請畫出牆面上的物件。
你可以從圖中預見某些物品改變位置前後的樣子。

練習畫縱線和橫線。

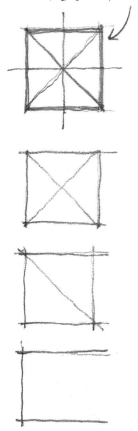

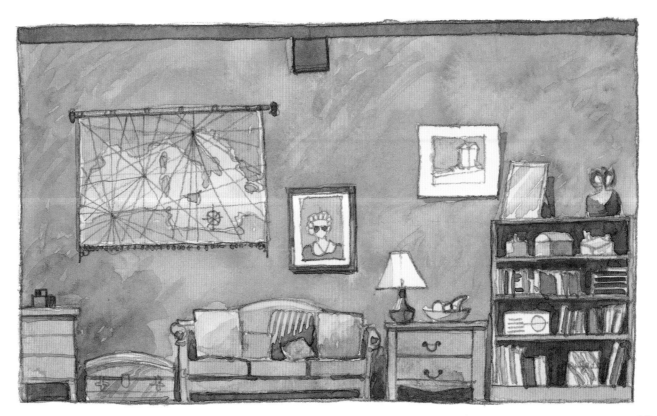

13

平面圖與尺寸丈量

畫空間平面圖前，通常需要事先記錄空間大小，因此平面圖和尺寸丈量
息息相關。但是，為妥善規畫工作，丈量尺寸前需要先了解平面圖的主要
繪畫規則。這正是我們從平面圖基本繪圖原則開始說明的原因。

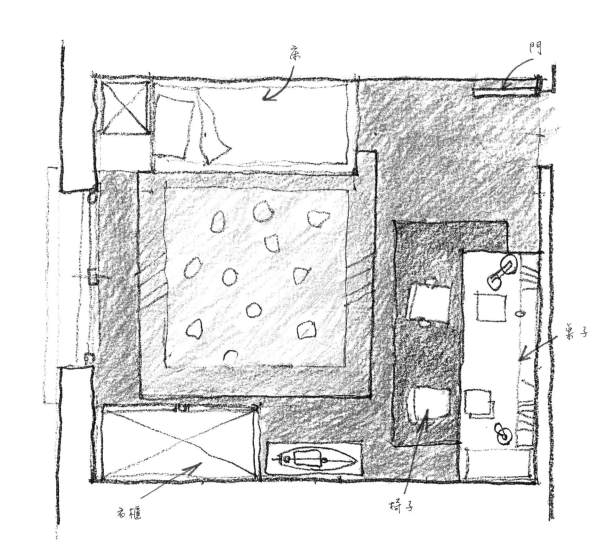

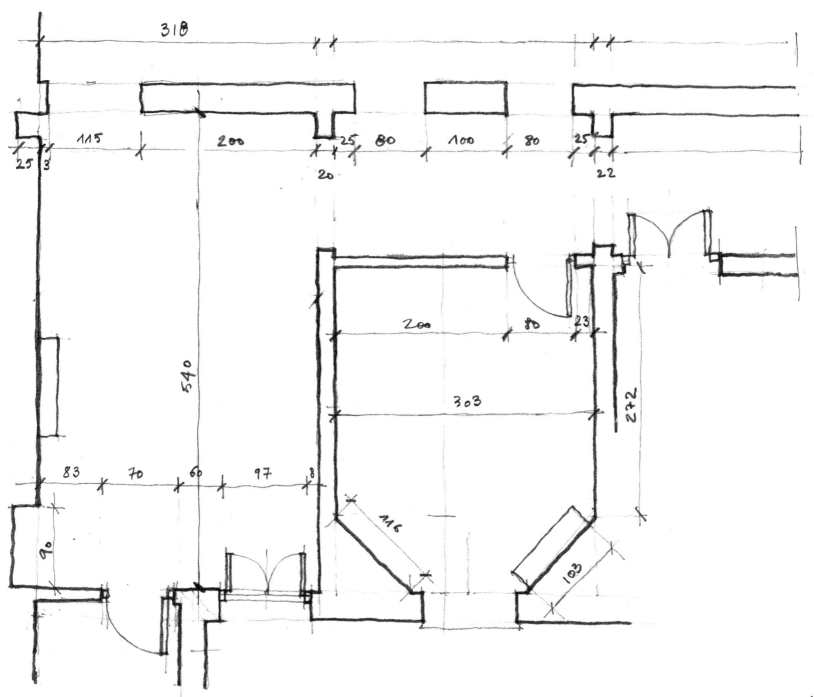

繪製平面圖

平面圖的視角是從正上方俯視，立面圖（如果你習慣叫水平視圖、
正視圖亦可）也是依照相同規則繪製，附上註記了數字和度量單位的
比例尺，省時又方便解讀。

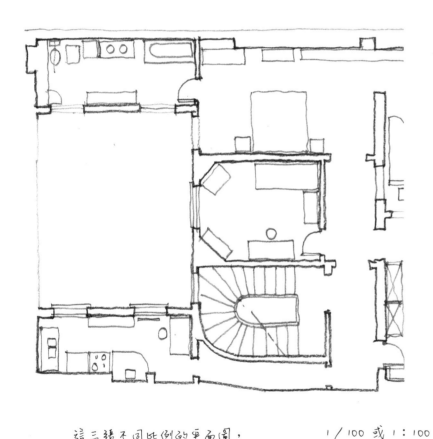

這三張不同比例的平面圖，
都是畫同一間空房，
圖裡沒有精確呈現空間的真實面積和
物品的確切細節。

1/100 或 1：100

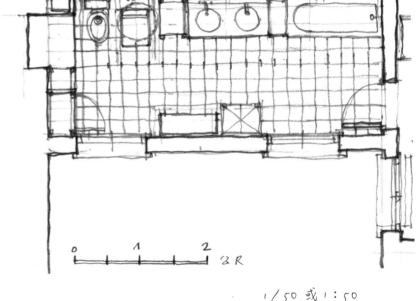

1/50 或 1：50

比例尺

比例尺代表縮圖和現實空間的大小比例關係，
用以畫出實際空間在平面圖或地圖上的距離。
請注意，素描和透視圖不需要比例尺，因為圖
中物體的大小隨遠近改變，與現實空間不具等
比關係，無法測量距離。

比例尺隨物件改變

比例尺由「1/10」這樣的分數來表示，念作「十分之一」。在畫居家室內空間平面圖時常用1/50，也可以用1：50來標示，若以左頁右圖的比例尺來說明，意即圖上的1公分，等同於實際空間尺寸的50公分，或說圖上的1公分，等於實際尺寸的1/50。

照這個比例，一間4×6公尺的房間在紙面會變成8×12公分的長方形。房間、樓梯、廚具和所有可能的空間利用都會呈現在圖上。但是若要呈現空間配置上的細節，就需要選擇「較大」的比例尺，像是1/20或1/10。

畫圖示比例尺

如果你不想要心算比例，就直接在圖上畫一個小小的圖示比例尺吧。這樣一來，你甚至可以只用看的就測量出空間面積和物體大小。

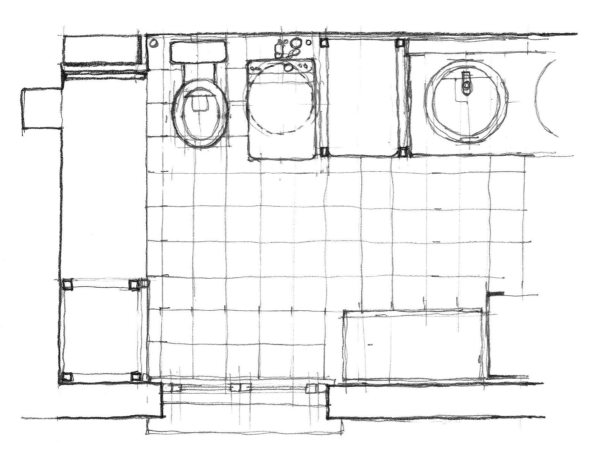

1 / 20 或 1：20

1 永遠表示圖上的一單位，
 分數底下的數字
 則表示實際大小為圖上
 一單位的幾倍。

圖示符號

圖示符號是平面圖中相當有趣的一部分。當某些物件的細節太過微小，或是有些反覆出現的日常物件，像是門窗，就會用圖示來代替。

門

門總是畫成開著的樣子，大小則依比例縮放，並標示開門方向。門扇並不是畫在門檻位置上的關閉狀態，而是畫出門扇開啟90°的狀態。你可以趁此機會練習畫「扇形」！

門的圖示相當簡單，標示出門框位置和門板即可（其厚度則隨比例來決定標示與否）。只有門徑大小要確實照比例畫。

窗戶

窗戶（除了落地窗）按照窗台寬度畫兩條垂直於牆面的線，通常是畫成關起來的樣子（見第16頁）。

規律線條

不同於素描，平面圖上的線條粗細一定要規律一致，因為不同粗細代表不同意義。用針筆和輔助工具作畫時，可以確實控制線條粗細，但是用鉛筆畫圖則只能依靠你自己手的靈活度，不過這也是個很好的練習！

輪廓線

輪廓線標示出空間中物體基本特徵的輪廓，例如家具的外型或是樓梯的扶手等。事實上，在

平面圖中沒有太多這類型的線條。

細線

細線用以標示細節，而非輪廓，像是木質地板的木紋、牆壁上的裝飾或是其他帶有些許浮雕裝飾的物件。

細虛線

細虛線用來標示高於平面之上的重要物件，像是粗大的鋼梁或是樓中樓的夾層邊界。

下圖中，匯集了常見的圖示，請注意大部分圖示的表現風格都是象徵和寫意各半。

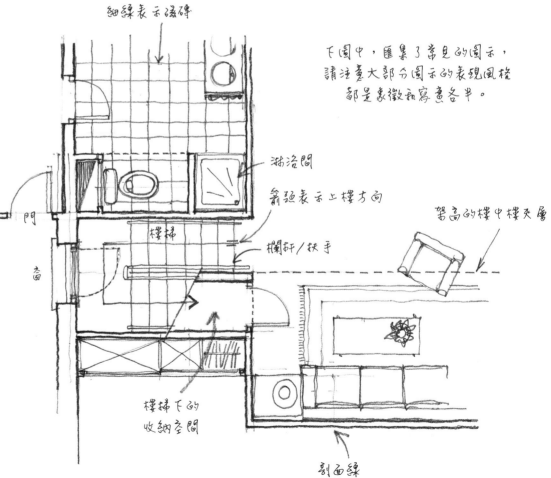

細線表示磁磚

淋浴間

箭頭表示上樓方向

架高的樓中樓夾層

樓梯

欄杆/扶手

門

窗

樓梯下的收納空間

剖面線

尺寸標記線

見第24頁「尺寸丈量」。

剖面線

當我們繪製一個空間的平面圖時，通常只畫某個高度以下的東西，一般來說是固定從地面算起一公尺高，以上的物件則從圖中省略。

但有些物件從地面算起超過這個高度，例如牆壁和隔間。平面圖中，這些物件就會被剖開，就像一條水平線從中削掉物件的上半部（這條水平線削過的地方就是『剖面圖』）。為了區隔，剖面線要畫得很粗（超粗）！

樓梯

樓梯被切掉的部分表示樓梯下的空間，像是小收納櫃。欄杆（扶手）用兩條線來表示。樓梯行進的路徑以箭頭標示，並且永遠指向上樓的方向。

圖示邏輯

請注意，依照慣例，圖示永遠有個清楚表達的邏輯：一條線表示一個輪廓，兩條線等於兩個輪廓，相當於畫了一道扶手的握把。

當剖面線遇到玻璃門窗時，就以兩條緊鄰的細線來表示，兩條細線的間距就等於透明玻璃的厚度。

家具和電器圖示

照理來說，家具都是可以搬動的（家具的法文字源意思是可移動的），通常在平面圖上都不標示。但是，如果擺放家具有助於丈量尺寸，你可以選擇確切描繪家具的樣貌或僅以圖示表現，如你下圖所見。固定的衛浴設備一定要標示（請注意衛浴設備不是家具）。至於廚房設備，隨情況變化，由你自行決定。

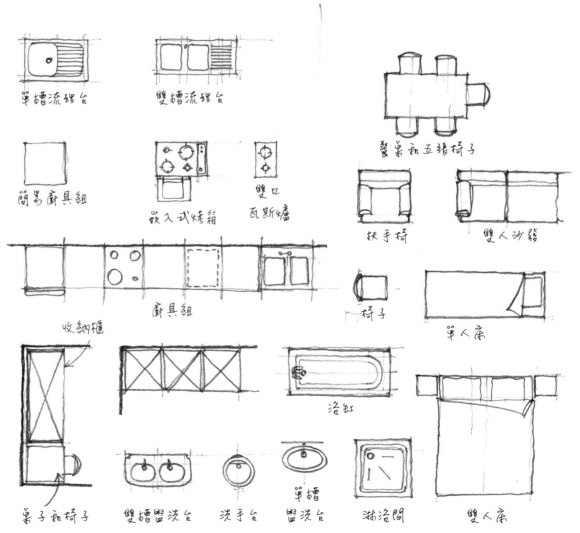

單槽流理台　　雙槽流理台　　餐桌和五張椅子

簡易廚具組　　嵌入式烤箱　雙口瓦斯爐　扶手椅　　雙人沙發

廚具組　　　椅子　　單人床

收納櫃

桌子和椅子　雙槽盥洗台　洗手台　單槽盥洗台　淋浴間　雙人床

浴缸

變換家具擺設

練習用平面圖想像在同一間房間內
各種家具配置的方式。畫一張你所在
房間的概略平面圖，並先省略所有
家具，之後再依照你的想像畫出
各種家具擺設的樣子。透過這個練習，
你能更加熟悉房間內不同區域的
尺寸大小，按照比例繪圖，並安排
設想能方便人在房間內移動的
空間配置。

先畫一張
不含家具的空間平面圖，
這樣你就能
需要多少張就影印多少。

這是第一種擺設方式，
電視遮擋對角的壁爐，
沙發面向壁爐。
用餐空間移往廚房門口。

壁爐

用餐空間以不同方式擺設，
客廳的配置對調。

用餐空間移往窗戶邊，
並把門堵起來。

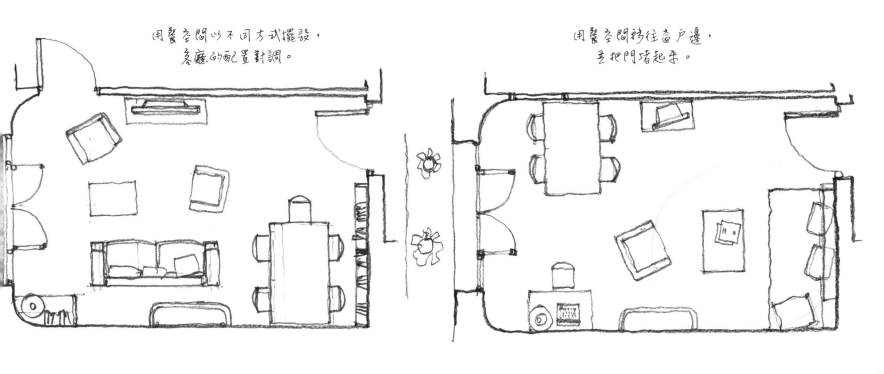

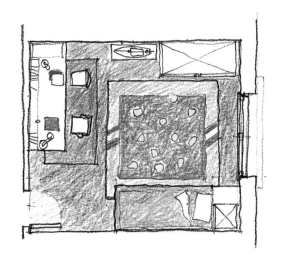

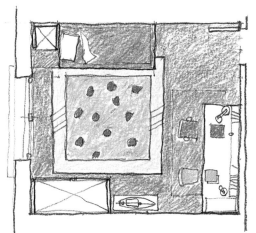

為能更加具體表現出空間配
置後的樣子，你可以把平面
圖上色，並在買家具前，觀
察彼此間是否互相協調。

21

立面圖與剖面圖

當視線與牆面垂直，水平看向一面牆時，就可以看到牆面的平視景象，
稱為立面圖。剖面圖與平面圖的繪圖規則相同，邊緣的牆壁被垂直剖開，
一如平面圖是水平剖開上半部。這就是為何在室內設計領域，立面圖也
常以剖面圖來稱呼的原因。

剖面線在此也相當重要，因為它顯現出空間的
剖面。描繪在圖上的是平視時所看到的一切，
包括占據牆面的物件、門和窗戶，還有書架和
掛畫，這些東西構成一幅整體景觀，就像空間
中的一個立面。剖面總是剖開了走道和門窗，
並避免切割完全獨立的物件，像是柱子。剖面
圖的剖開位置並非隨意可成，需要能表現出大
略的空間大小和出入口，儘管出入口不完全是
以正面呈現在圖上。

浴室剖面圖，比例為1/20，
較適合描繪小空間或細部裝潢，
像是壁櫥和書房等等。
請注意剖面線要加粗
好與其他線條區隔
並標示出空間的界線。

客廳剖面圖，左側附上小陽台，
右側為出入口。比例為1/50。

22

畫出你自己的空間立面圖。　　　　　　　　　　　　　畫出可用物件列表。

重新打造一面牆

改變公寓的空間配置不一定要拆遷隔間。改造
一面牆的裝飾擺設和功用機能本身就是很大幅
度的變動，尤其在打算採購家具，例如置物架
或收納箱時，可以先在紙上進行發想。

搭配各種組合

稍微列張可用物品明細，或參閱家具型錄，盤
算購物清單，並開始丈量空間大小，想像各種
配置方式吧。家具的布置設計若能付諸圖像，
將會更加有趣，如此一來，真正結合了功能性
與美感的小小創作於焉誕生。

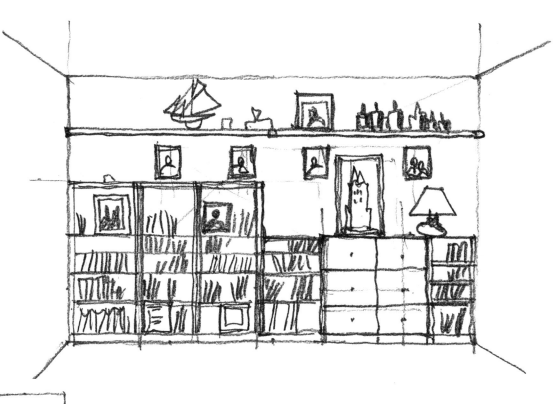

尺寸丈量與草圖

尺寸丈量的紀錄直接從實地測量而來，用以繪製建物或部分的平面圖、立面圖和剖面圖，可分成兩階段：現場尺寸丈量和縮尺繪至圖稿。

丈量並記錄尺寸

我們先從草圖開始，並在上面記錄測量到的尺寸，圖畫形式介於素描與平面圖之間，亦即在現場觀察徒手畫成草圖，但使用平面圖的大部分圖示。現在你看到什麼（幾乎！）都知道該怎麼標示了，準備好去測量尺寸吧。

牆壁與隔間

在標記各個房間尺寸時，往往會忘記隔間牆體的厚度。別猶豫，為防止出錯，多量一次尺寸吧。要清楚分辨真正的牆面，而非裝飾在門板和牆面四周的線腳所增加的厚度。

細部裝潢

細部裝潢該測量到什麼程度取決於你最終的想法。以整間公寓來說，就不需要測量牆面線腳的厚度，但是，如果你想布置的是一間書房，大概就需要了。

團隊合作

理想上，最好有三人一組：一位負責畫圖和記錄，空間較大時，兩個人一起拿量尺。在家的話可以找孩子一起參與這項工作。要是你只有一個人，就得自己想辦法了。

平面圖草稿

是時候實踐第10頁介紹的繪圖規則了。先在裝訂牢固的素描本上，徒手畫出平面圖，最好一幅圖一頁，在圖畫周圍留白，以便標記尺寸。在這個階段，因為有尺寸標記，確切的比例大小不重要。但為了讓圖能更清楚好懂，請盡量按照近似的比例作畫。

尺寸標記

尺寸數字標在一條與特定方向平行的線上，並以細線提示及對準尺寸相應的起迄點，再畫上短斜線以確示為尺寸標記，而不是空間物件的一部分。按部就班地進行吧！

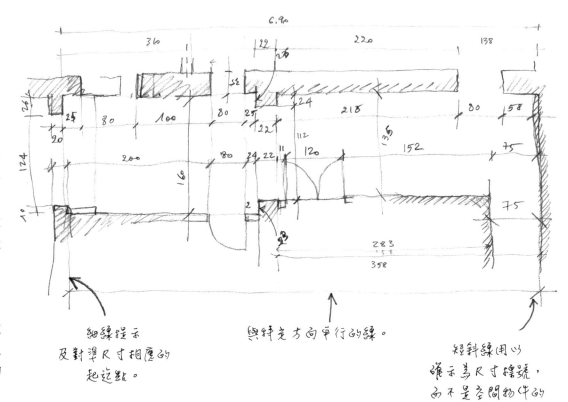

細線提示
及對準尺寸相應的
起迄點。

與特定方向平行的線。

短斜線用以
確示為尺寸標號，
而不是空間物件的
一部分。

正式平面圖

你現在可以開始畫正式的平面圖了。請把平面圖想成是你欲好好修整的素描，可以分兩階段來完成，先畫一張草圖當底，之後再墊在描圖紙下複謄完稿。

畫紙開數與比例尺

這次你就需要選定一個比例尺，一起快速地模擬一下吧。假設有間公寓，格局相對方正，量起來有100平方公尺，長寬各為10公尺。依照比例尺1/50，就變成20公分乘以20公分的正方形。圖的周圍一定要保留不少空白處，因此若是畫在A4大小的畫紙上就會太擠，A3大小（29.7×42cm）或是其他比A4大的紙張會比較適合。當然，在你自己的素描本裡可以畫擠一些。

結構圖

首先要畫結構圖，換言之即畫出最後階段看不到的線條，但這些線條可以確保可見線條的正確定位。

研究草圖

在畫正式的平面圖之前，先畫些草稿或圖表，你可以在上面分析概略的空間容積。不用真的繪圖，這也是了解其中邏輯的一種方法。

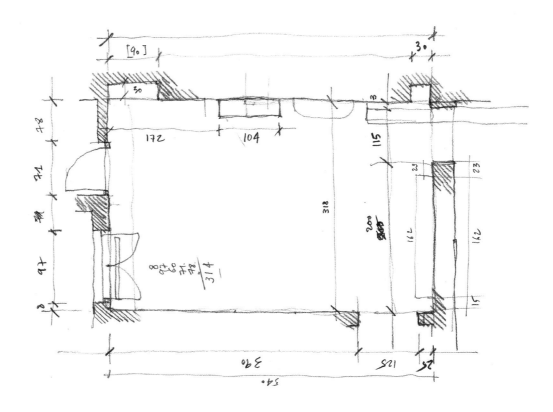

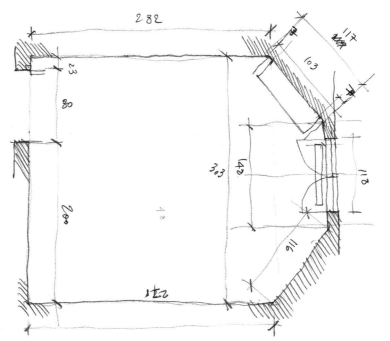

丈量公寓

下列案例中，我們著手丈量了整間公寓。
這兩頁的圖呈現出不同階段和增補的圖示細節，
我們能同時交叉比對確認各項訊息。

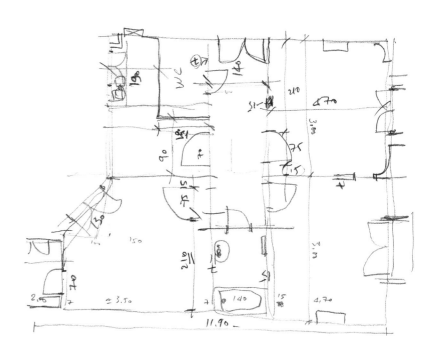

第一張尺寸丈量紀錄圖在現場畫成，
考量到公寓的平面圖相當簡略，
僅概略記錄些許尺寸標記。本圖沒有比例尺。

第二張圖雖然還是草稿的樣子，
但增添了完整的尺寸標記。

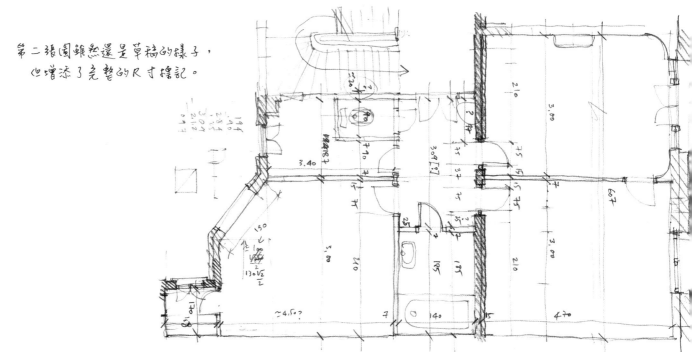

第三張圖擺示了所有整體室內裝潢所需要的資訊。
裝修設計細節請參照第38頁。

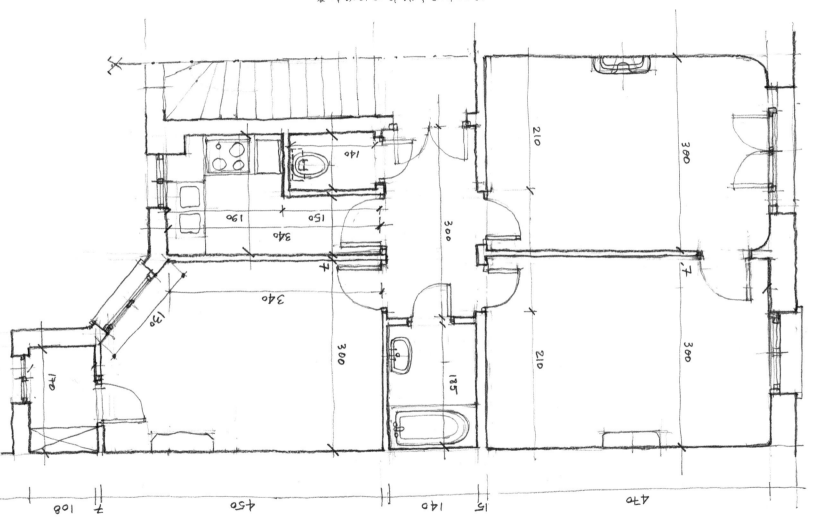

透視圖

在平面圖的呈現上，我們可以清楚地看到物體的大小位置，而且能像在現實中一般，測量尺寸。此外，平面圖也是裝潢過程中最常使用的設計圖。
然而，平面圖的空間感相當糟糕，不像我們日常所看到的樣子。
因此，我們接著將開始進行較為「視覺化」的呈現方式，
也就是各種透視圖。

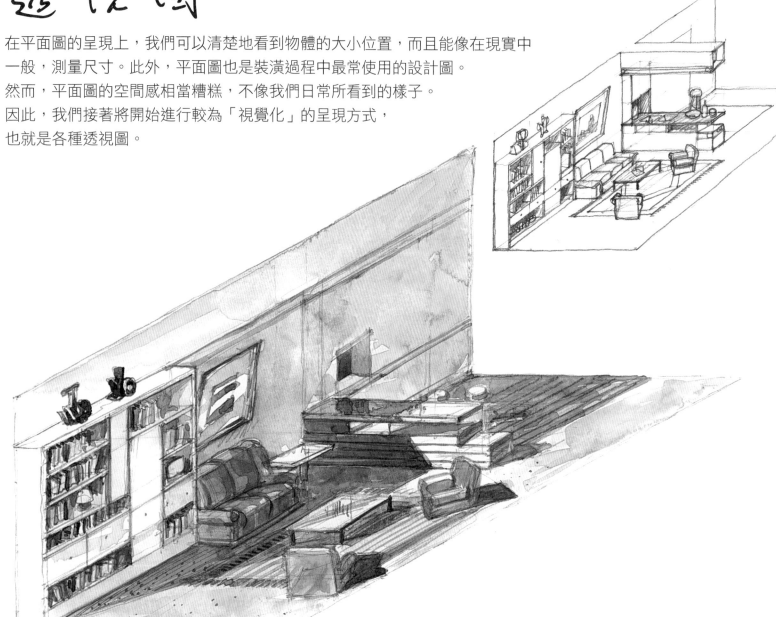

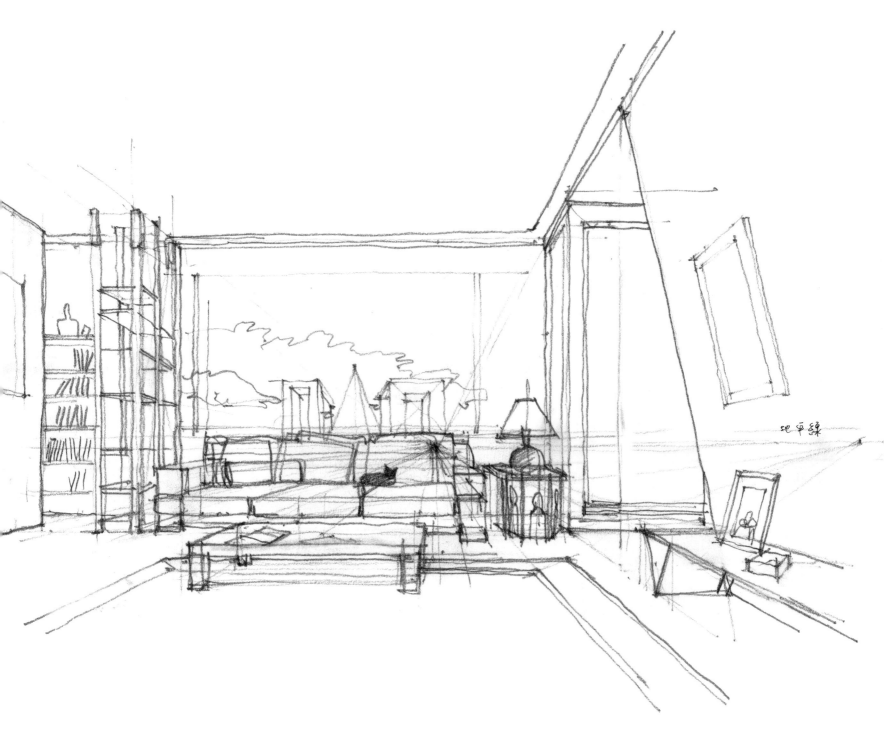

地平線

等角透視

這種透視法簡單好用，是亞洲的
傳統技法，又稱為「中式透視」。
此外，與平面圖一樣，等角透視圖在
需要時也可以測量尺寸；實際操作
上，圖中的平行線不會在消失點
交會，持續保持平行。根據所選視角
的不同，這種透視圖有多種變化，
偏向平面圖或偏向立面圖。

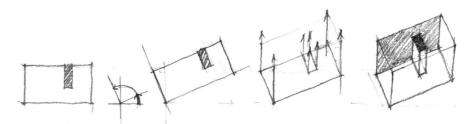

這項技法最簡易上手的方式就是把平面圖擺成斜的：平面圖朝自己，
輕輕轉斜。然後記住只需在四個角畫上垂直線（與緣邊平行）就能勾勒出牆面。
要注意的是，當你把平面圖轉斜的時候，
牆面的長方形就成了平行四邊形，相對的邊互相平行。
跟平面圖上所看到的不太一樣，也還是保留了這項特點。

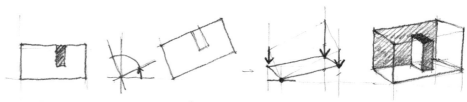

1. 將平面圖轉斜時，可以如畫中箭頭所指，將傾斜角度變小。這樣一來，
透過改變平面圖的長方形結構，就能看清楚牆面。

2. 只要將平面圖朝左側或右側變形，就能得到類似的結果。

要從步驟2進行到步驟4，
請把 a 和 b 的高度除以二，
然後把輪廓轉描過去。

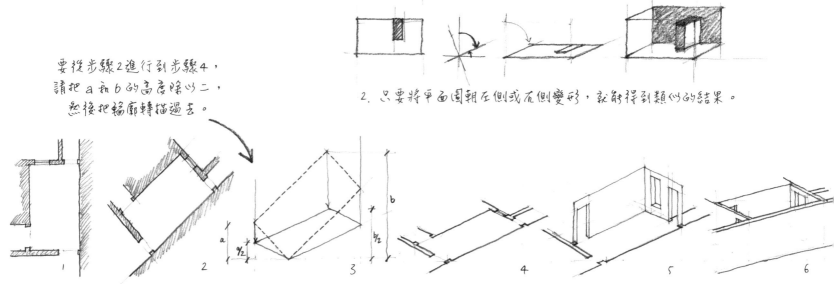

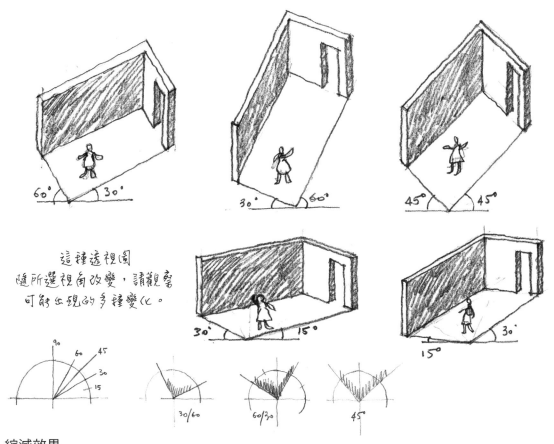

這種透視圖
隨所選視角改變，請觀察
可能出現的多種變化。

縮減效果

等角透視不會使長度走樣，卻產生一種矛盾的視覺假象。我們以為看到透視效果，所以覺得垂直線（也就是牆面）比實際所見還高，因為若是真有透視效果，牆面一定會因為距離的關係而看起來變矮一些。

為了減低這種視覺假象，可以透過縮減高度來修正，但如此一來就無法代表實際高度。不過只需記得，只要平面圖四周的垂直線彼此保持平行，室內空間的尺寸就不會改變。

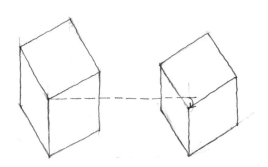

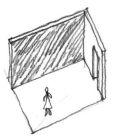

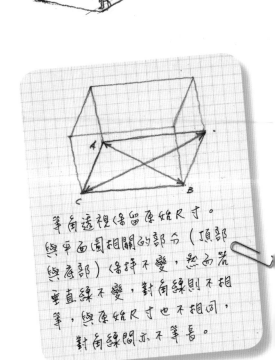

等角透視保留原始尺寸。與平面圖相關的部分（頂部與底部）保持不變，然而若垂直線不變，對角線則不相等，與原始尺寸也不相同，對角線間亦不等長。

物件和家具立體圖

為了掌握等角透視這項技法，先從獨立物件開始下手，像是方塊，之後再畫室內空間。

為此，請試著畫家具和家電用品，這項習作能讓你熟悉它們的形狀和大小。

透過循序漸進的素描練習，你可以複習一下繪圖的入門基礎：構圖的線條和比例。

在觀察這些圖的同時，你將發現筆角透視如何適用於小型物件。
其原因在於，如果將視野局限於一小角落並遠離消失點，
筆角透視圖和有消失點的透視圖幾乎是一樣的（見第67頁）。

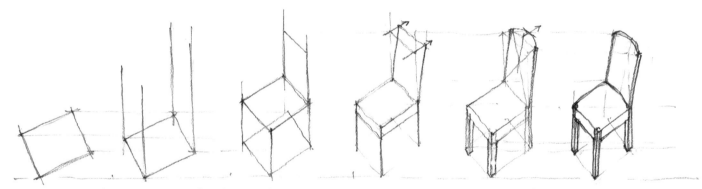

1. 畫出物體平面的正方形 或長方形。

2. 在平面圖上畫垂直線，並畫出必要的平行線。

3. 添加細節後完成。

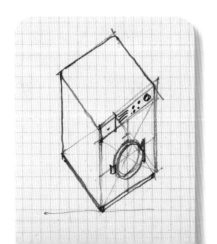

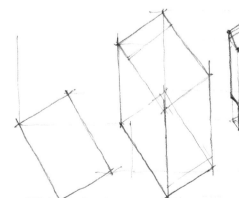

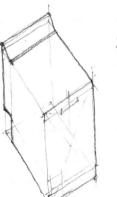

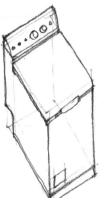

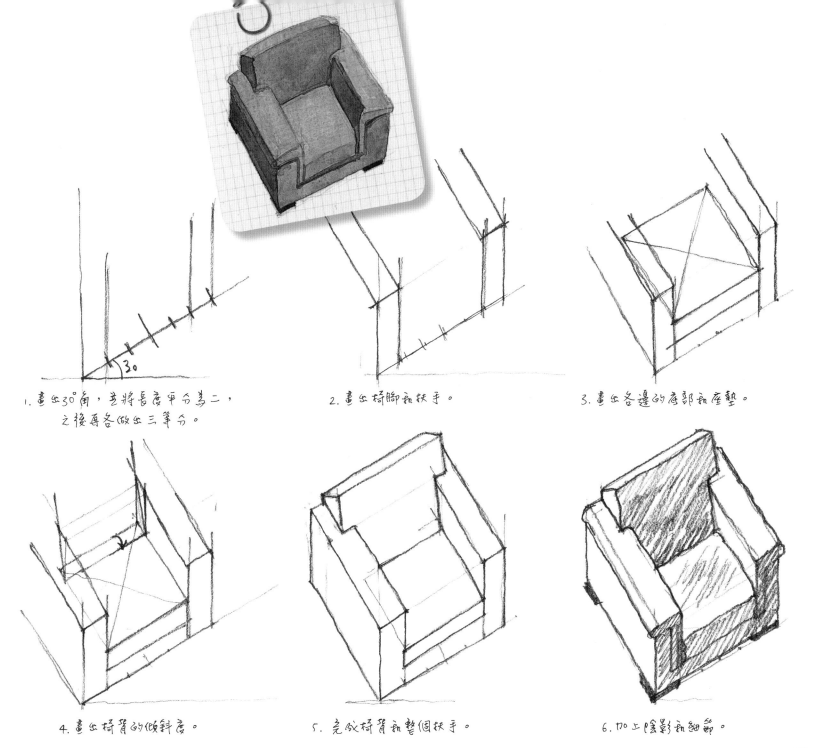

1. 畫出30°角，並將長度平分為二，
 之後再各做出三等分。

2. 畫出椅腳和扶手。

3. 畫出各邊的底部和座墊。

4. 畫出椅背的傾斜度。

5. 完成椅背和整個扶手。

6. 加上陰影和細節。

設計辦公空間

等角透視比平面圖更有視覺效果，利用其保留尺寸大小的特性，
稍加研究物件及小型家具的構圖細節，有助於描繪物件厚度、
重疊結構及空間間距。得力於鉛筆的操作簡易和圖像的表現靈活，
我們能在繪圖過程中適時加入眼睛看不到的虛擬線，以避免畫出多重視角。

可拆合電腦桌櫃組

如果你的空間和經費有限，你可以自己組一套
可拆合電腦桌，只要裝上滾輪，甚至還能變成
移動式辦公桌。

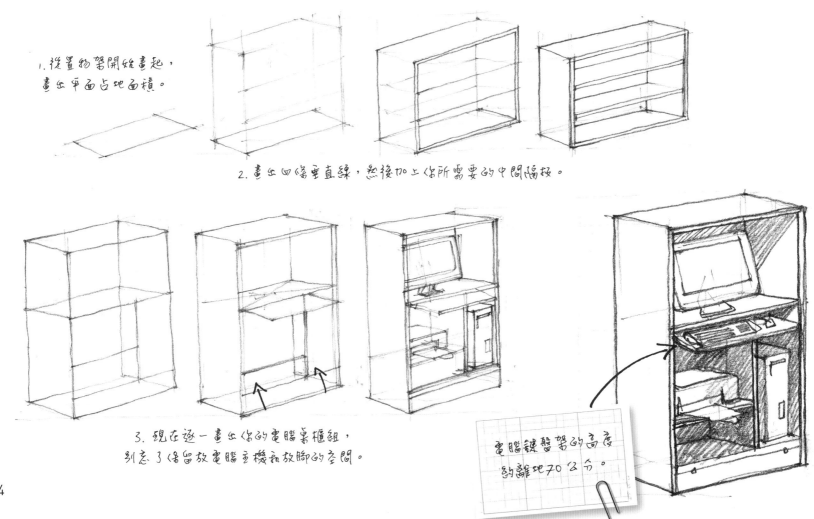

1. 從置物架開始畫起，畫出平面占地面積。

2. 畫出四條垂直線，然後加上你所需要的中間隔板。

3. 現在逐一畫出你的電腦桌櫃組，別忘了保留放電腦主機和放腳的空間。

電腦鍵盤架的高度
約離地70公分。

組合辦公家具

利用等角透視圖，你可以隨意配置家具。在購買辦公空間的家具前，先畫出各種組合圖，以便找出最適合你的配置方式。請依照下列步驟進行。

2. 畫出所有的垂直線，然後再畫各種不同的工作台面或是收納空間。

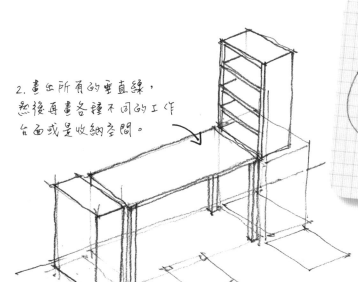

筆角透視亦有利於細部和接合處的觀察。

1. 畫出各種考慮中的物件所需平面占地面積。

3. 添加你將需要的物件：置物架、抽屜櫃、可移動的物件等。

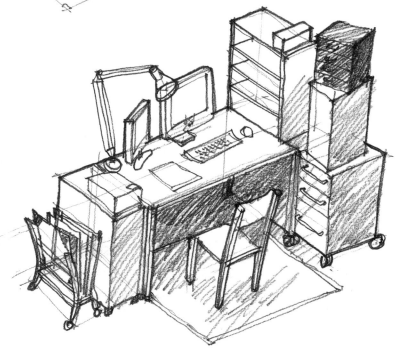

4. 你可以配置出一套漂亮的組合，並在圖中增加許多細節，例如檯燈、繪圖板、電腦和書本等。

玩弄空間

最後，我們可以把空間視為牆面與物件的組合。用事先繪製的方格圖墊在畫紙底下（若畫紙的透明度足夠），這樣你就可以隨興玩弄空間了。
一旦掌握了等角透視的各項原則，你就擁有功能強大的研究工具，就像有一個小模型，但比較好修改。

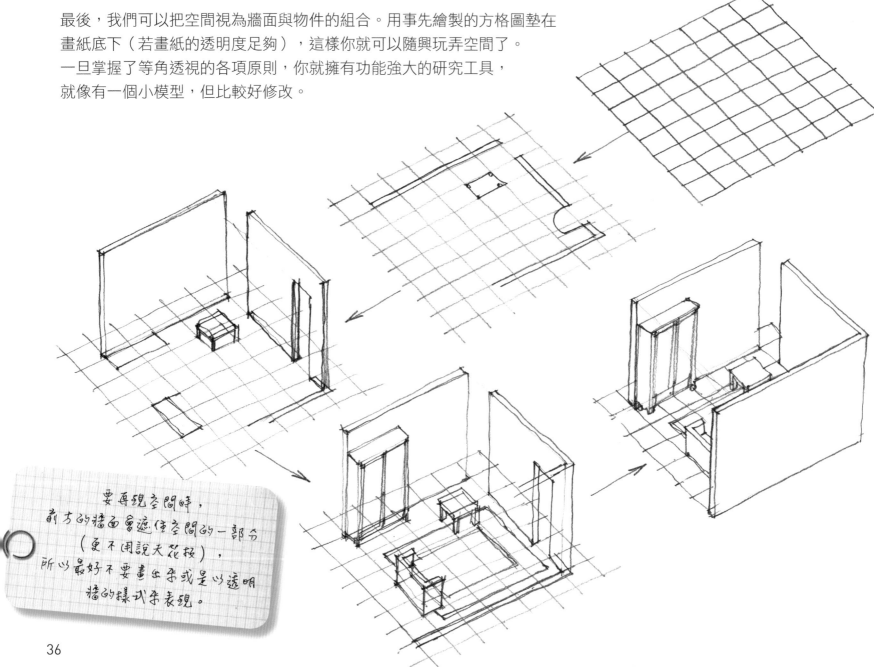

要再現空間時，
前方的牆面會遮住空間的一部分
（更不用說天花板），
所以最好不要畫出來或是以透明
牆的樣式來表現。

廚房圖

下面是等角透視的應用練習。事先以每邊60公分的正方形畫出廚房角落，這樣就能將廚房器具自動放置在合適的位置上。各種器具的圖像表現即使經過簡化，仍有助於擺設的安排。

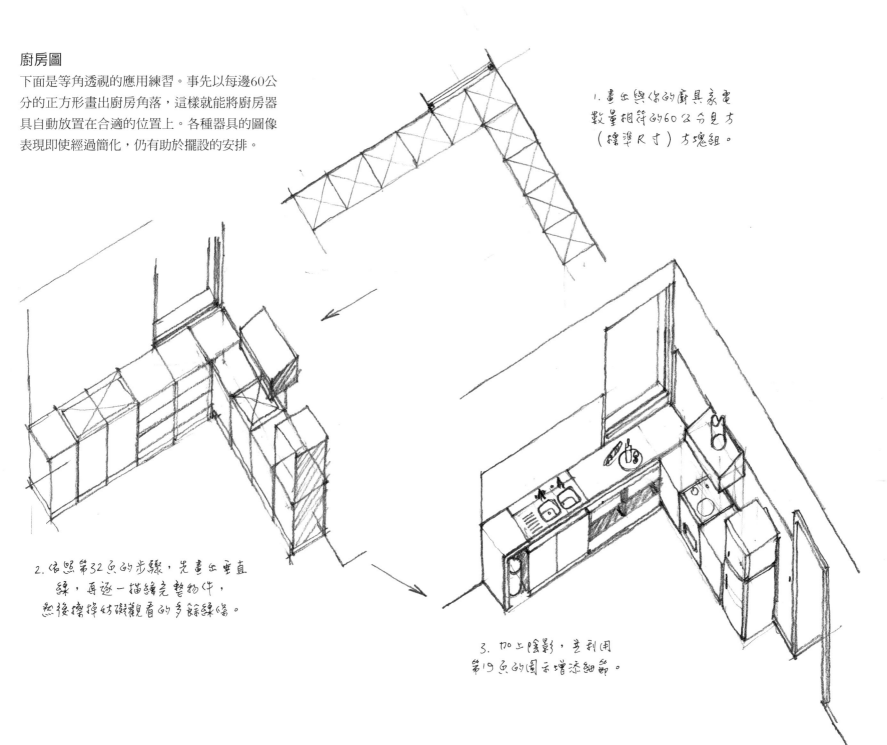

1. 畫出與你的廚具家電數量相符的60公分見方（標準尺寸）方塊組。

2. 依照第32頁的步驟，先畫出垂直線，再逐一描繪完整物件，然後擦掉妨礙觀看的多餘線條。

3. 加上陰影，並利用第19頁的圖示增添細節。

對調用水空間的位置

以下要進行的是很重要的改裝。在某些舊公寓裡，
廚房和用餐空間通常離很遠，而浴室很小，我們想要將兩個空間對調，
創造出包含用餐空間的客廳，而廚房退縮其中，然後擴充浴室，
面向自然光源。把門和隔間拆掉後，起居空間也將變得更寬敞。
這就是下列圖例的情況，尺寸丈量已完成（見第26頁）。

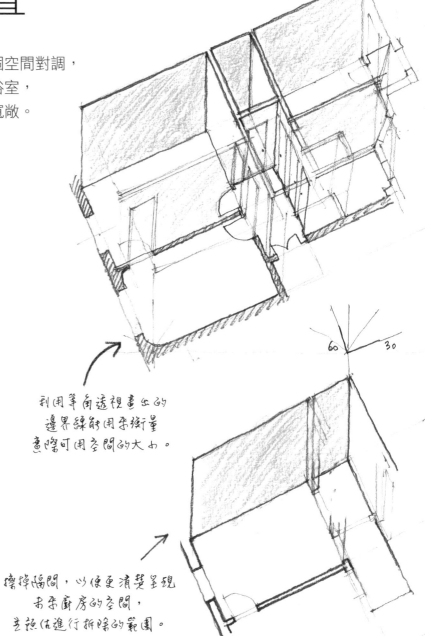

利用筆觸透視畫出的
邊界線即用來衡量
烹飪可用空間的大小。

拆掉隔間，以便更清楚呈現
未來廚房的空間，
並預估進行拆除的範圍。

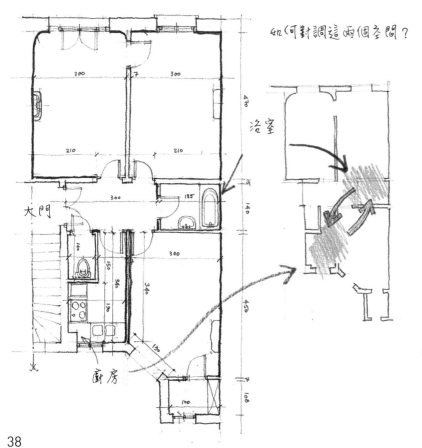

如何對調這兩個空間？

浴室

大門

廚房

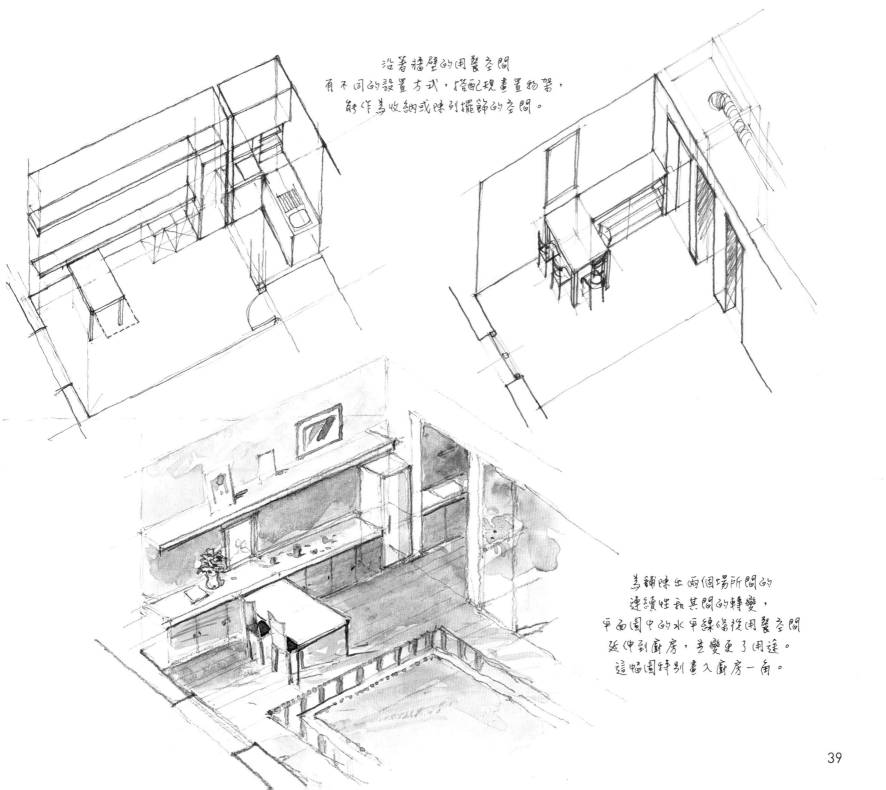

沿著牆壁的用餐空間
有不同的設置方式，搭配規畫置物架，
能作為收納或陳列擺飾的空間。

為稱陳述兩個場所間的
連續性和其間的轉變，
平面圖中的水平線條從用餐空間
延伸到廚房，並變更了用途。
這幅圖特別畫入廚房一角。

想像一間小廚房

下面這個案例來自第38頁的改裝，在研究了以60公分見方方格組成的
各種廚具配置後，加以實踐運用。如同其他圖像呈現技法，
等角透視在此顯露出極限：無法同時畫出空間內部和周圍的牆面。
只有同時利用平面圖和剖面圖，才能以各自的方式確切解決這個問題。

然而，等角透視特別能凸顯一些問題，例如先
前浴室門的地方現在變成分隔廚房和入口的隔
間（這面隔間會在第42頁討論）。

起居空間

廚房通往起居空間的
那一面

入口

入口

廚房朝向入口的那一面

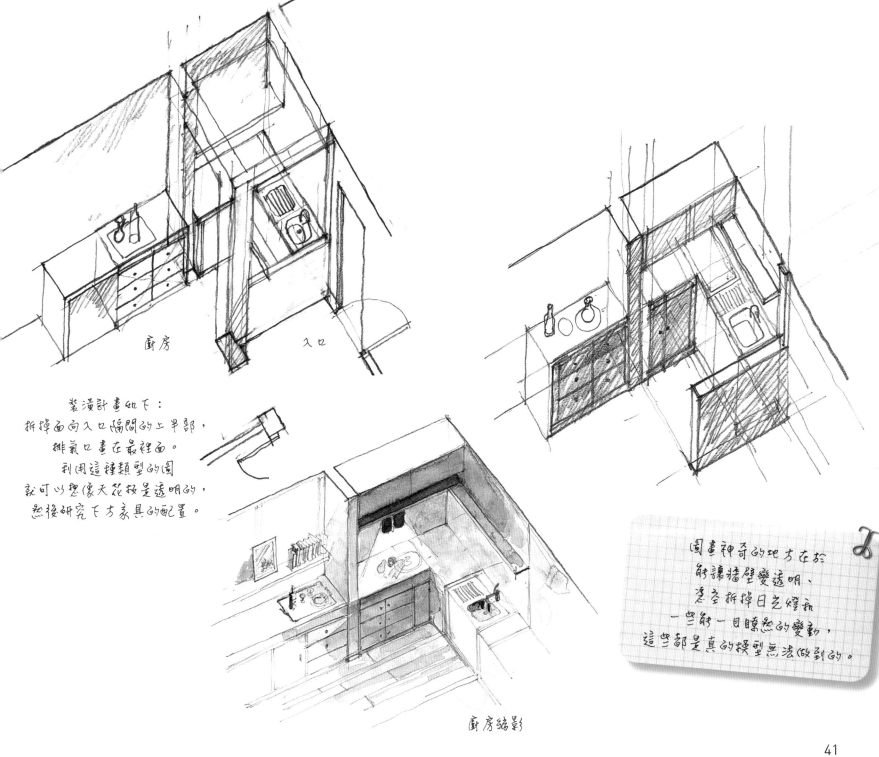

廚房　　　　　入口

裝潢計畫如下：
拆掉面向入口隔間的上半部，
　排氣口畫在最裡面。
　　利用這種類型的圖
就可以想像天花板是透明的，
然後研究下方家具的配置。

廚房縮影

圖畫神奇的地方在於
能讓牆壁變透明、
甚至拆掉日光燈和
一些一目瞭然的變動，
這些都是真的模型無法做到的。

41

設計半透空隔間

這棟公寓的空間改裝（見第40頁）將把入口的玄關同時
作為面向廚房的半透空隔間。

這面隔間清楚分成兩個部分：上半部以及下半
部。下半部要保持封閉，用來遮住廚房器具、
家電或收納空間。相反的，上半部要保持開放
或半開放，總之要裝潢成具視覺穿透性的樣
子。這個隔間除了變成廚房的一個立面，同時
也是入口的玄關。隔間可以融入一些有門面性
質的物件，像是百葉窗、百葉簾或室內植物。

如果你打算設計成
活動式隔間，
別忘了要做成
懸吊式的樣子！

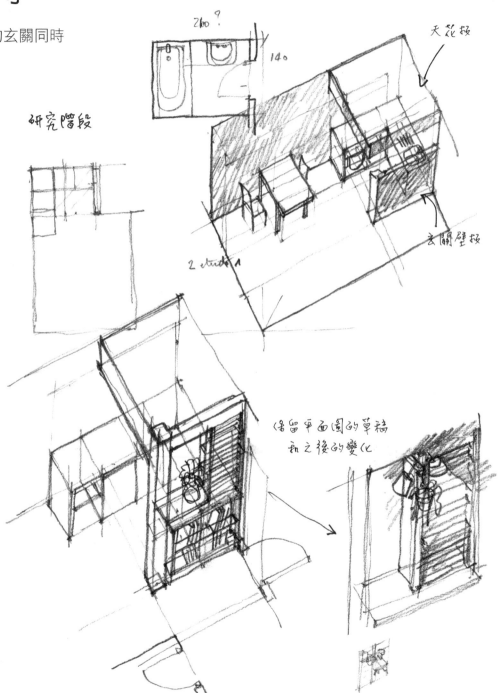

研究階段

天花板

玄關壁板

2 studio 1

保留平面圖的草稿
和之後的變化

預備圖

意心牆的高度取決於廚房天花板的高低。

尚待設計的中空區塊

料理面

完整遮蔽廚房物品的部分

如下圖所示，這份初稿將下半部規畫成開放式置物櫃，上半部則較強調廚房的存在。左邊是一張小平台，上面放芳香植物盆栽，右邊是一組百葉窗。最上方燈具外加遮罩以柔和光源。

上面這份初稿將下半部設計成收納抽屜，與入口玄關合為一體，上半部具視覺穿透性的空間則選擇稍微遮蔽後方的廚房。

上面兩種情況，
右側的遮蔽性比較強，以擋住廚房的物件，
左側比較強調視覺的穿透性，
能看見開放式的用餐空間。

43

改裝公寓

下列另一案例為一處有雙重座向的空間，廚房和浴室的位置將作變更。

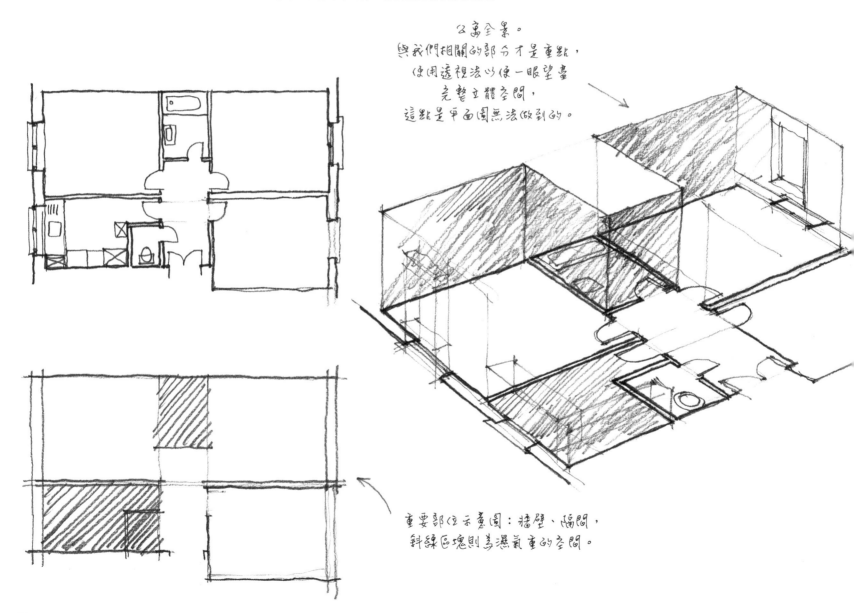

公寓全景。
與我們相關的部分才是重點，
使用透視法以便一眼望盡
完整立體空間，
這點是平面圖無法做到的。

重要部位示意圖：牆壁、隔間，
斜線區塊則為濕氣重的空間。

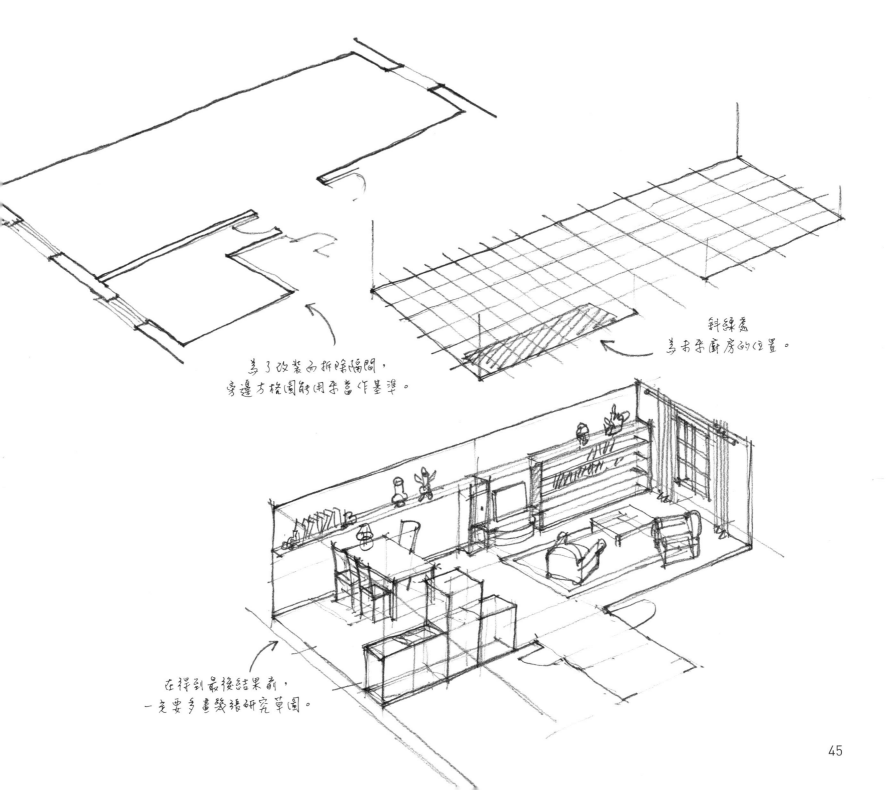

為了改裝而拆除隔間，
旁邊方格圖形用來當作基準。

斜線處
為未來廚房的位置。

在得到最後結果前，
一定要多畫幾張研究草圖。

打造更衣間、浴室

利用預先準備的方格圖就能快速畫出迥然不同的各種空間。請使用半透明的描圖紙或
其他夠輕薄、足以透出底圖標線的畫紙。下面是不同的空間圖例，
第一張圖灰色的部分為第83頁的方格圖2，作為空間定位之用。

改裝前

如何把臥室
延伸到這個空間呢？

把房間角落畫在方格圖中
三個平面交會的地方，
然後依照空間大小在適當的地方畫上邊界線。

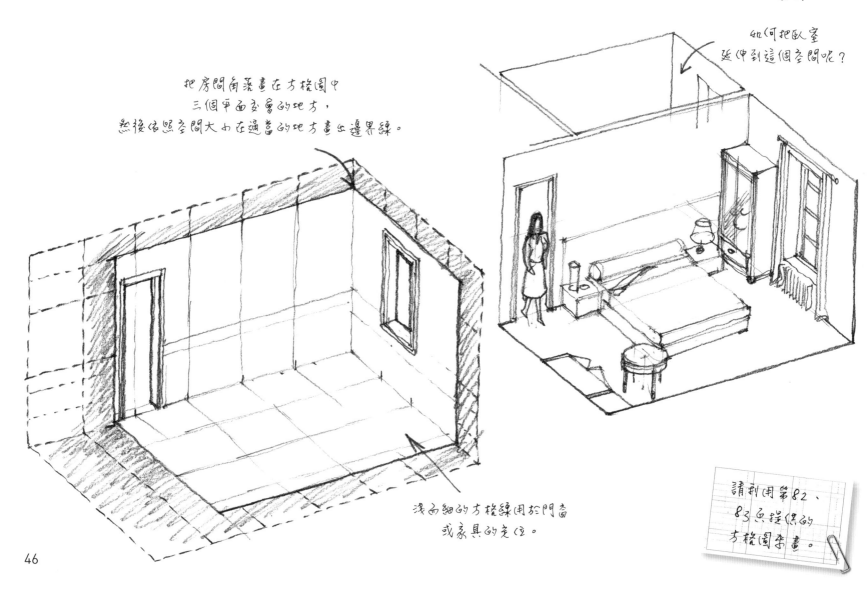

淺而細的方格線用於門窗
或家具的定位。

請利用第82、
83頁提供的
方格圖來畫。

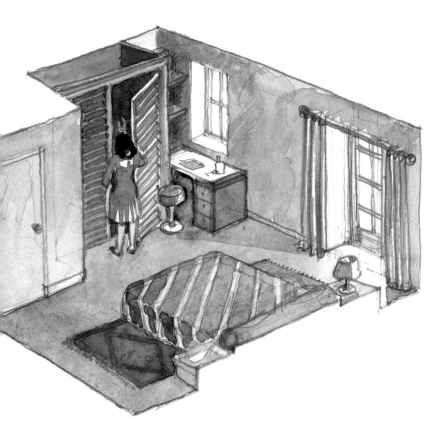

改裝後

上圖空間重新畫出更衣間。
窗前的角落則布置成辦公空間。

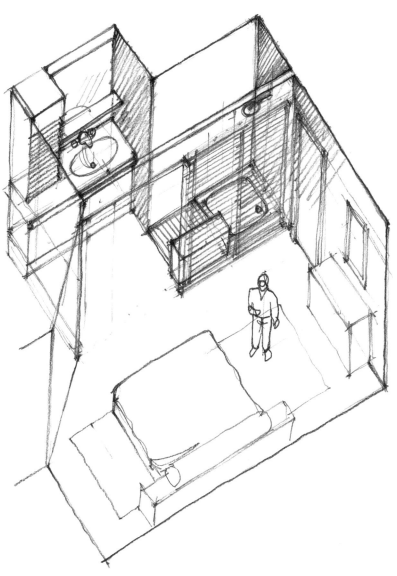

上圖為廚房改裝成浴室的案例（見第38頁），
原本從入口通往廚房的走道設用來搭建淋浴間。

視覺透視

透視的效果源自於我們的眼睛所產生的視覺影像。眼睛,被視為
空間中的一點,在眼睛與物體之間,能簡略地畫出一個角的兩側,
而我們就是在這個視線角度內看見物體的。如果物體遠離,
這個角的角度就會縮減,就我們視覺所見,那個物體就彷彿變得比較小。
這種大家很熟悉的現象就稱為「透視」。

1. 以下的圖經過簡化,
 以便觀察透視線。

物體愈遠,顯得愈小。

消失點

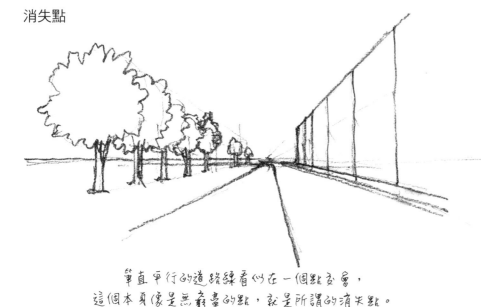

筆直平行的道路線看似在一個點交會,
這個本身像是無窮遠的點,就是所謂的消失點。

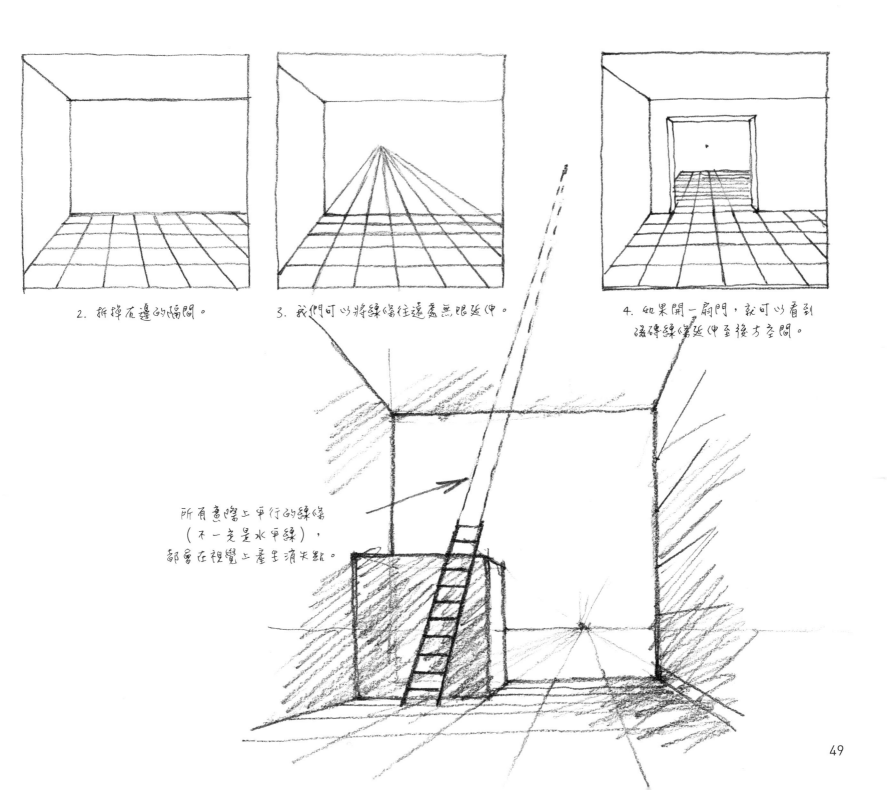

2. 拆掉右邊的隔間。

3. 我們可以將線條往遠處無限延伸。

4. 如果開一扇門，就可以看到磁磚線條延伸至後方空間。

所有意臉上平行的線條
（不一定是水平線），
都會在視覺上產生消失點。

49

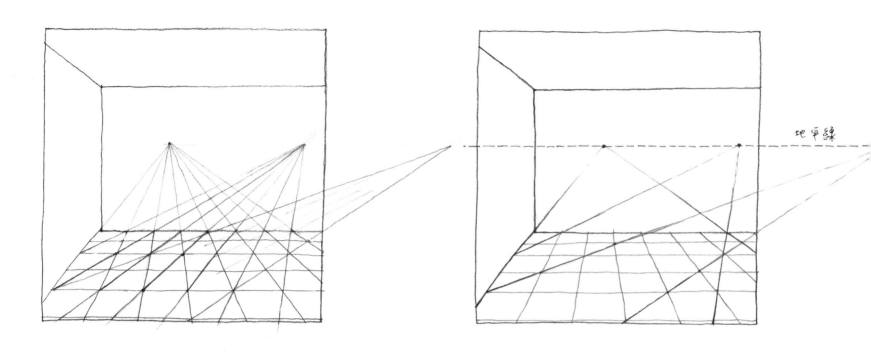

地平線

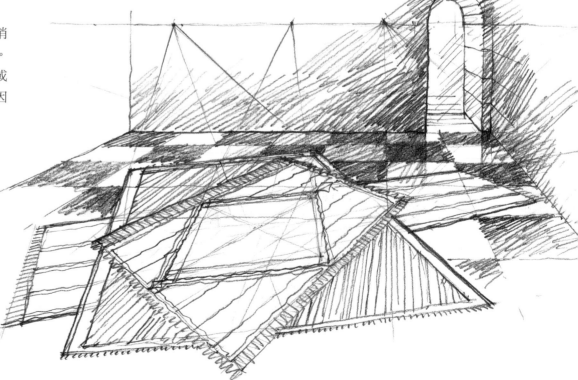

地平線

平行線增加後，就會產生一整排相互對齊的消
失點，連接所有消失點而成的線就叫地平線。
當然這條線是看不見的，但是在畫自然景物或
自行想像的圖畫時，還是建議將它畫上去，因
為它是透視圖構圖時的主要基準線。

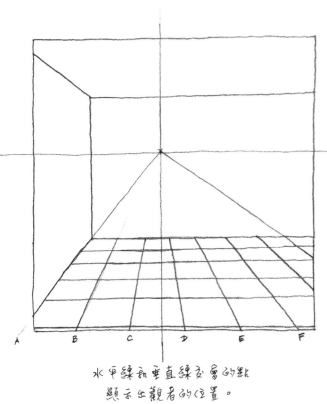

水平線和垂直線交會的點
顯示出觀看的位置。

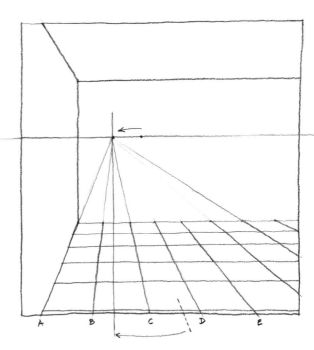

觀看向左移一步。

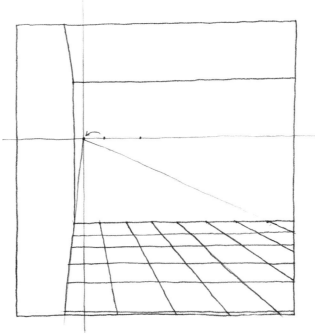

觀看又向左移了一步。

消失點在地平線上的移動

位在地平線上的消失點，當我們左右移動時，
消失點好像也會跟著我們移動。藉由觀察一間
房間裡磁磚列的消失點，我們就可以驗證這件
事，並證明消失點的效果不只由線條構成，同
時也是透過我們的視覺和在空間中所處的位置
而形成。

地平線的高度

我們在空間中的位置會影響到消失點和地平線的定位。請試著觀察眼睛俯視、平視和仰視的視野有何不同。下列圖中清楚顯示，地平線不論是在桌子的高度或是接近置物櫃頂端的高度，高低都是隨著我們的眼睛而改變。當我們站起或蹲下，都會看到地平線跟著我們的動作移動。

圖畫中地平線的高度

在找到空間中地平線的高度後，就要把它畫下來。至於到底要把地平線的位置畫在哪裡則隨你想取的景象而定，如果你的重點在呈現地平線以上的景象，最好把它畫在靠近窗戶底部的地方（見第73頁）。

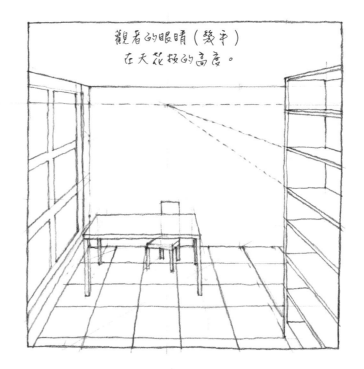

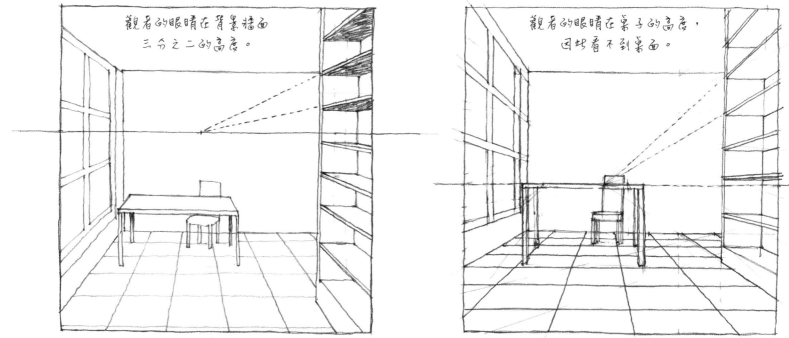

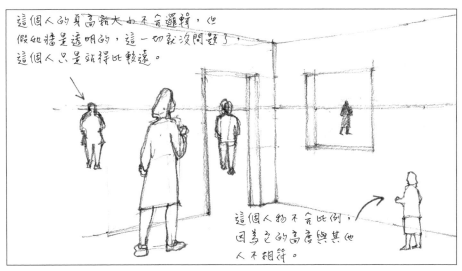

這個人的身高雖大也不合邏輯，但假如牆是透明的，這一切就沒問題了，這個人只是站得比較遠。

這個人物不合比例，因為它的高度與其他人不相符。

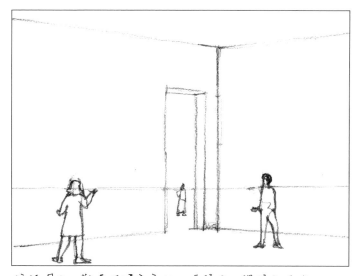

這張圖中，我們可以依地平線來判斷房間的高度。與眼睛齊高的地平線，切過牆面下方算起的三分之二的位置，因此我們可以假設從地板到天花板高度約為2.5公尺R。

這張圖中，觀者眼睛高度的地平線在切過牆面下方算起四分之一的地方，我們也注意到這個房間的尺寸較為高偉，天花板高度約為6公尺R。
右側人物高於觀者，因為他的頭超過地平線。

地平線高度、人物和比例

由於地平線在觀者眼睛的高度（假設他站著，離地約為1.5公尺），所以如果其他人物畫在圖中類似的位置，他們的眼睛（或簡略地說頭部）會和地平線高度相當，而這項觀察能讓我們憑直覺知道房間的高度。

在這張圖裡，我們發覺繪圖者應該是坐著的，因為地平線的高度和坐在右邊人物的眼睛高度一致，而站著的人身高超出地平線的高度。

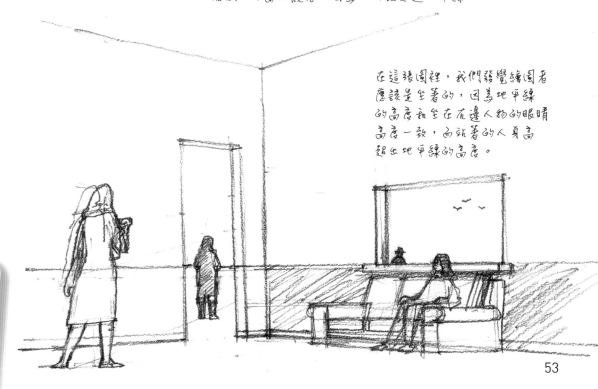

上列觀察顯示出地平線在繪圖中是多麼重要的基準，雖然我們最後會把這條線擦掉，但它對於圖畫的寫意呈現卻很重要。

53

平行透視

這是種正視圖，圖中主要部分通常是背景牆面，以立面圖呈現，四周則為透視圖像。牆面不會因為透視法變形，邊緣還是保持平行，比例大小不變，我們可以選擇以原有比例來呈現。

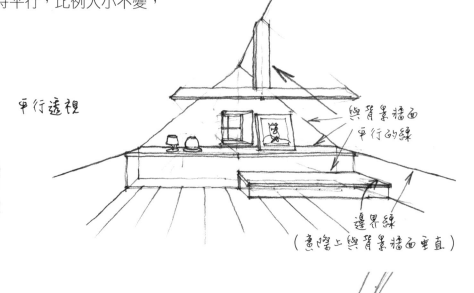

平行透視

與背景牆面平行的線

邊界線
（意隙上與背景牆面垂直）

這種視圖展現出透視法所有的優點，在作室內設計時，可以呈現地面、邊牆和所有看得到的物件，像是家具和裝潢細節，比等角透視顯得更加真實。此外在拍照時，只要客體中軸水平線與背景牆面垂直，就可以得到平行透視圖。觀看這樣的圖，我們彷彿身處於所畫的空間之中，而等角透視圖則讓人像是置身於外。基本上，前方牆面擋住部分物件的問題也沒有了，不必刪除牆面或以透明牆呈現。

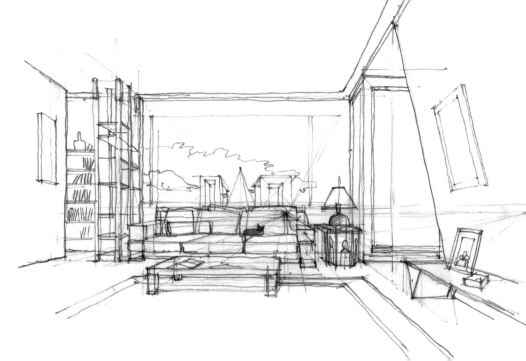

平行透視的規則

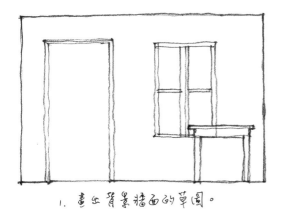

1. 畫出背景牆面的草圖。

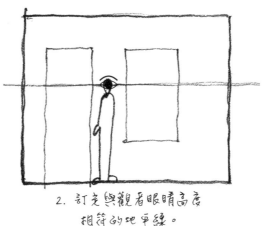

2. 訂定與觀者眼睛高度相符的地平線。

景深問題

到這個階段只剩下一個難題：如何定義景深。事實上，如果整個空間的線條都與背景牆面平行，那就沒有任何線索能讓我們畫出在牆前（或牆後）的透視線。這些透視線的距離須由透視法來確定，得用一定的方法來構築出這個距離。你會在後面幾頁的內容中學到嚴謹的構圖方法，其中的規則很簡單，但是如果幾何學對你來說有點難，也許你會覺得裡面的說明有些抽象。如果要畫出很正確的透視圖，就必定要用到這個方法，不過因為我們要畫的是研究草圖，只要能了解大方向，避免畫出明顯的視覺錯覺，大概就足夠了。

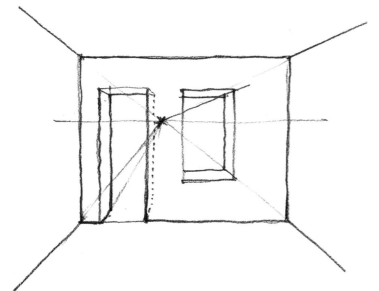

3. 選定消失點在地平線上的位置。就像我們先前已經看過的，要置中、靠左或靠右，隨觀者可能的位置而定（見第53頁）。之後畫出兩邊朝遠景延伸的牆壁邊界線和天花板的位置。

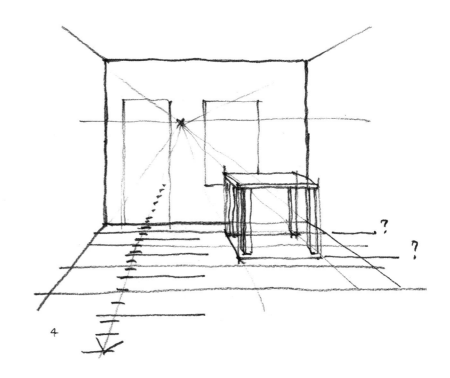

4

構築景深

下面為平行透視中構築景深的步驟。你可以專注在這第一個練習上，其中介紹的構圖方法，相當簡單好用，我們從一個小例子開始。

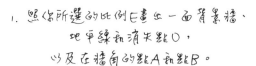

你也可以跳過這些說明，憑直覺畫出這些圖像。

1. 照你所選的比例E畫出一面背景牆、地平線和消失點O，以及在牆角的點A和點B。

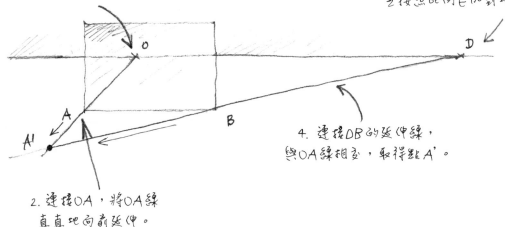

2. 連接OA，將OA線直直地向前延伸。

3. 在地平線上右側，標示出第二個點D（這是另一個消失點）。它擺設的距離與你和牆面的距離相等，並按照比例E加到地平線上。

4. 連接DB的延伸線，與OA線相交，取得點A'。

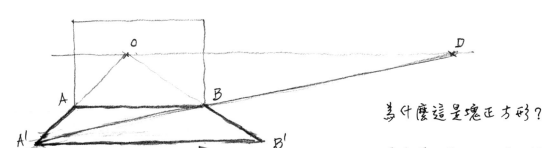

5. 畫出平行於線段AB的線段A'B'，然後連接B'B。你就在地上畫出一塊與背景牆相連的正方形了。

為什麼這是塊正方形？

不需畫圖示範，你只要記得，當OD等於觀者與牆面的距離，D就變成所有線條在平面圖上呈45°時的消失點。所以A'B構成45°，也就是正方形的對角線。這項特性能讓我們拓寬度構築出景深。

掌握景深

由此，點O和點D能標誌你在空間中的位置：點O表示你的身高和在水平線上的位置，點D則能得出你與牆面的距離遠近。距離的掌握有些難處理，如果我們站得太近（點D靠近點O），側邊就會嚴重變形；如果我們站太遠（點D遠離點O），一不小心就會站出房間了。此外，在這種情況下，麻煩的是點D時常在畫面之外，所以我們會動用到比實際作畫面積更寬的畫紙。其實在攝影時也會遇到類似問題，譬如為了彌補室內後退距離不足而使用「廣角」鏡頭即是。

因此，在這裡也會利用透明牆面來迴避作畫上的限制。我們可以選擇只呈現較靠近背景牆面的部分，而不用寬廣視角呈現畫面兩側。

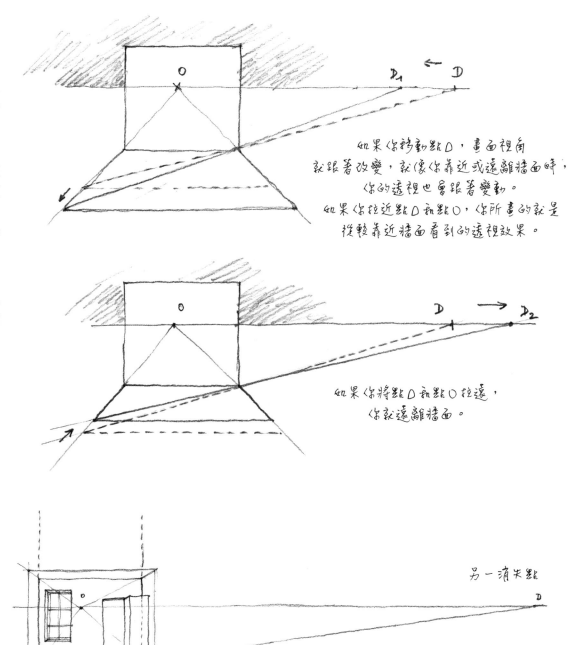

如果你移動點D，畫面視角就跟著改變，就像你靠近或遠離牆面時，你的遠視也會跟著變動。
如果你拉近點D和點O，你所畫的就是從較靠近牆面看到的遠視效果。

如果你將點D和點O拉遠，你就遠離牆面。

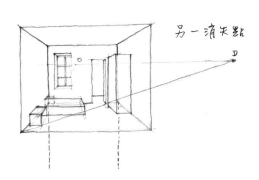

另一消失點

另一消失點

57

退縮隔間

下面是剛剛解釋的景深原理的簡單應用圖例。左圖房間中,我們打算將
門左邊的空間依照特定深度 P 往後退縮;右圖則是成果。

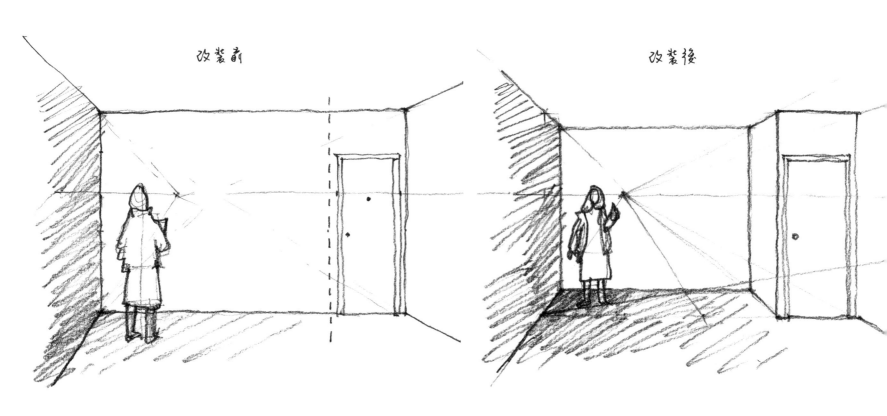

改裝前 改裝後

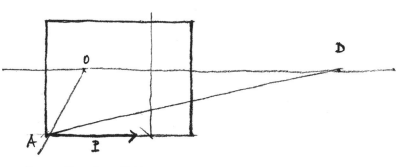

1. 按照設定的比例畫空間立面圖，標示出主要消失點O 和另一消失點D，OD 的略與你的視野距離相符。 從O 畫出往四角延伸的主要透視線，再連接AD。

2. 從A 出發，畫出線段AP， 線段長度等於你想要隔間退縮的深度P。

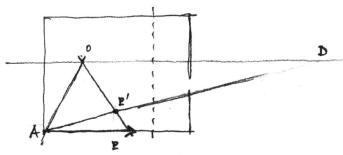

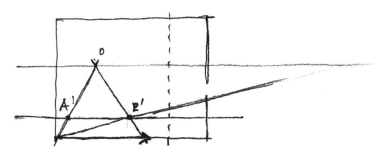

3. 連接PO，與AD 相交得出P'。

4. 應用第56 頁所說明的規則，在地面畫出A'P'， 這條線就是之後退縮隔間的基礎。

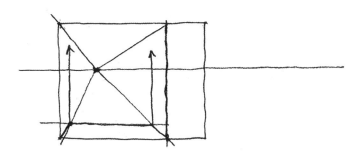

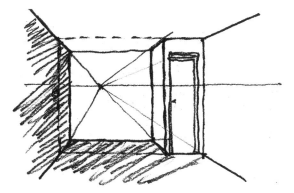

5. 背景的垂直線延伸至與透視線相交的地方。

6. 擦掉沒用的線條（在這裡以虛線表示）。

設計隔開空間的延伸牆面

延續第58頁所完成的裝潢設計,我們將計畫更動,隔出一塊更隱密的
空間作為家庭劇院、書房和辦公室。為了完成這個設計,要從新的隔間
設計出延伸牆面。

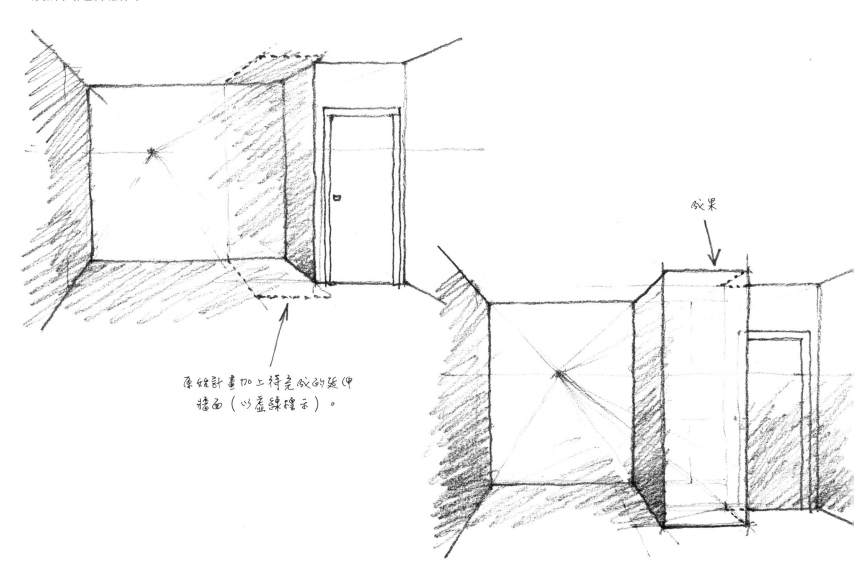

原始計畫加上衹完成的延伸
牆面(以盧線標示)。

成果

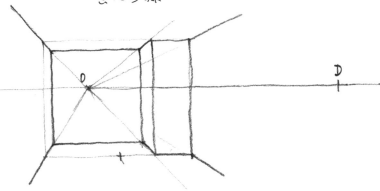

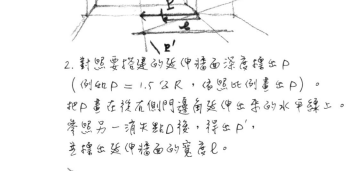

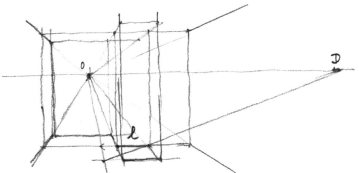

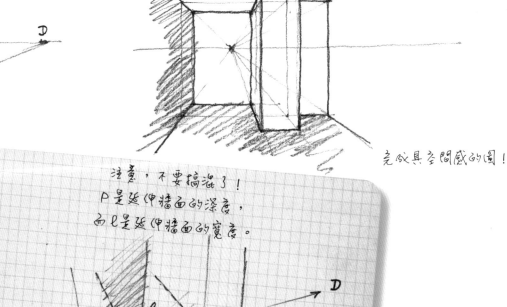

實施步驟

1. 要再次畫出原始隔間設計（不畫門的部分）的
線條，因為只能從這個隔間取得正確的R尺寸。
事實上，在透視圖中，只有原始隔間圖是按照
所知比例畫成的。

2. 對照要搭建的延伸牆面深度標出P
（例如P＝1.5 x R，依照比例畫出P）。
把P畫在從右側門邊角延伸出來的水平線上。
參照另一消失點D後，得出P'，
並標出延伸牆面的寬度ℓ。

3. 在定位出延伸牆面所占平面位置後，
將各個垂直線畫到與透視線相交為止。
擦掉不需要的線條，這張圖就完成了。

完成具空間感的圖！

注意，不要搞混了！
P是延伸牆面的深度，
而ℓ是延伸牆面的寬度。

空間配置

我們可以依照獨立空間配置的設計，來搭建延伸牆面（見第60頁），例如書房或嬰兒房等等。

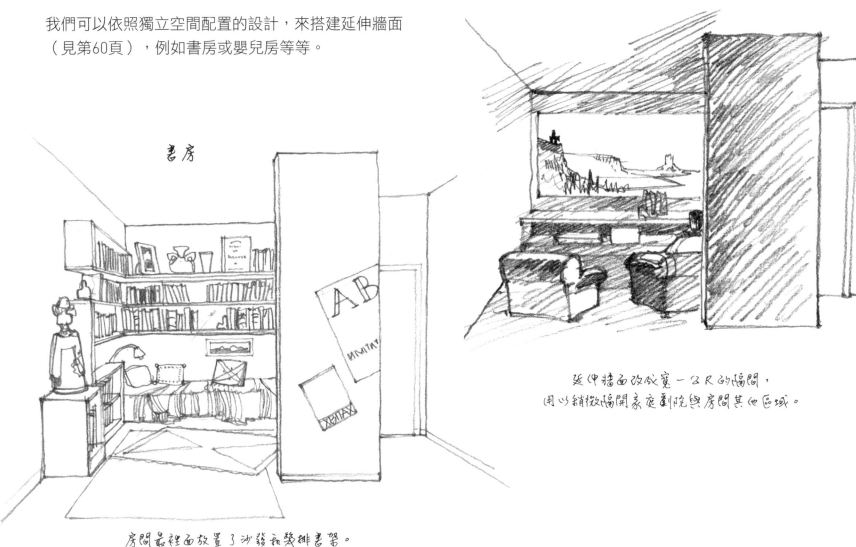

書房

家庭劇院

延伸牆面改成寬一公尺的隔間，
用以稍微隔開家庭劇院與房間其他區域。

房間最裡面放置了沙發和幾排書架。
這個空間的重點環繞在延伸牆面和書架上。
最前方開放的部分留有一處工作空間，
而隔間牆可以用來將空間規畫出一處真正的玄關。

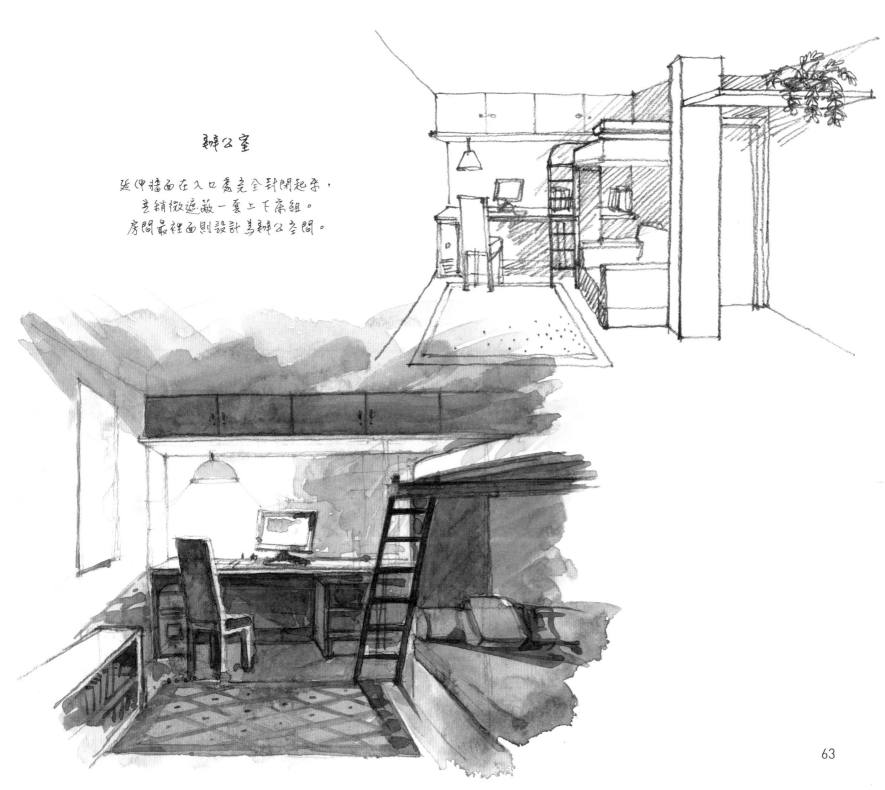

辦公室

延伸牆面在入口處完全封閉起來，
並稍微遮蔽一套上下床組。
房間最裡面則設計為辦公空間。

裝潢閣樓空間

如何設計出斜牆和小階梯的透視效果呢？在下面這個例子中，
不使用背景牆當作立面，而是參照一面擺在前景並以虛線
標示的虛擬平面。因為這個計畫架構在虛線邊界線內，所以點D
可以擺在相當靠近點 O 的地方（見第58頁），
不用害怕圖像過度變形。

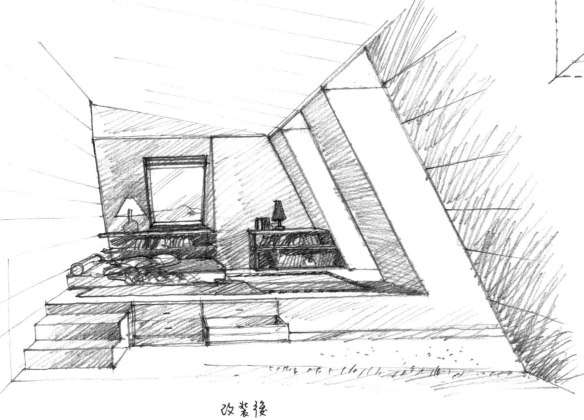

改裝後

（見第58頁）

改裝前

裝潢前空蕩蕩的空間。
基準平面以虛線標示。

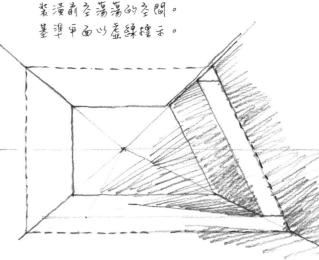

鋪設放置床鋪的平台

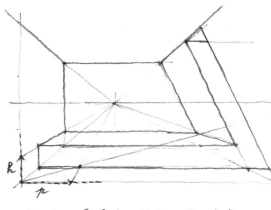

在左側的虛線標上設定的平台高度
（h＝50公分）作為參考。
景深距離p則設計成射讓平台
和右側第一扇天窗對齊。

設計小階梯

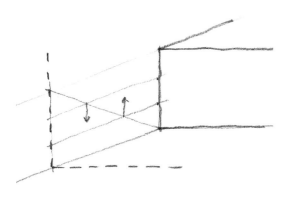

50公分的高度可以搭建出三階踏板，所以我們把平台高度三等分，畫出向遠景延伸的透視線，再參照右圖利用對角線將線段三等分的方法，將水平線分成三段，以確立階梯的高度和位置。利用透視線和平行線可以畫出階梯。

開設天窗

接下來要平台的右側牆面中間三分之一處，開設第二扇天窗。下列方法能將一個平面均分成三等分，亦適用於具透視效果的平面上。

在長方形平面上畫出兩條對角線。這兩條對角線交會處即是平面的中點，接著請畫出中線。

在被中線劃分出來的兩個長方形內畫對角線，分別與前一步驟對角線相交得出兩點。

通過兩交叉點分別畫出垂直線，平面就均分成三等分。

這個方法用在傾斜的平面上，可以劃定天窗開口的確切寬度。

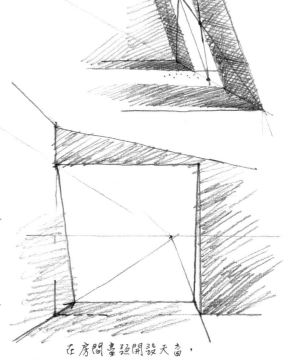

在房間盡頭開設天窗，會出現一處閣樓屋頂形成的斜角，要把它在圖中表現出來，得先在地面定位出天窗的深度（見第60頁），然後畫線連接天窗的頂部跟底部，就能在搭建出來的平台上方畫出天窗。

簡單的構圖小技巧

如何畫出相等的景深？

以下步驟能把往遠景延伸的線段 AB，按指定數量均分成相等的部分（本例中為五分）。

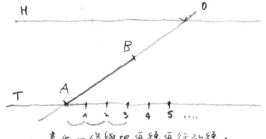

1. 畫出一條與地平線平行的線，從A開始畫出五等分。

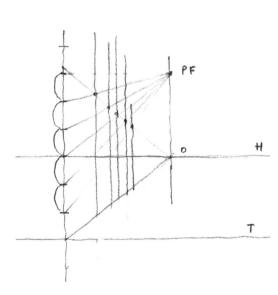

2. 將最後的5號點與點B相連，並延伸到地平線，就可以得出消失點P。

3. 從點P開始連接點1、2、3、4，這些往遠景延伸的線就會依照所需分割AB。

應用於劃分牆面

在 T 與 H 間畫上垂直線即可。

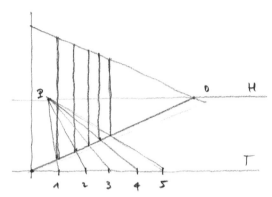

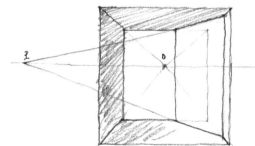

利用一條垂直線就可以直接劃分牆面。

如何處理不方正的空間？

下圖的空間中，右側牆面在偏轉後，與背景牆面不再垂直相交，形成角度不明的斜角。這時候，那面牆的邊界線不會再往主要消失點O延伸，而偏往新的消失點P。我們之前已經知道不管平行線的走向為何，都會在地平線上產生消失點，而消失點隨著我們的視線移動，透過這個現象我們認識了斜角透視。

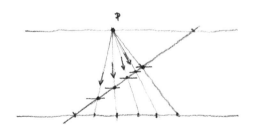

如何畫圓？

透視效果中的圓形一定要畫在正方形裡面，呈現出橢圓形的樣子。請注意不要把橢圓形裡的長軸線和短軸線與正方形的軸線混為一談。

平行透視還是等角透視？

請注意，離消失點比較遠的細部圖像會以等角透視的樣子顯現，其中的線條幾乎都保持平行延伸。事實上，對我們來說小東西都呈現出等角透視的樣子，所以安裝說明書都是按照這個原則畫出來的。

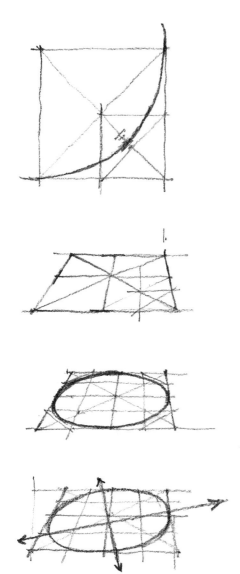

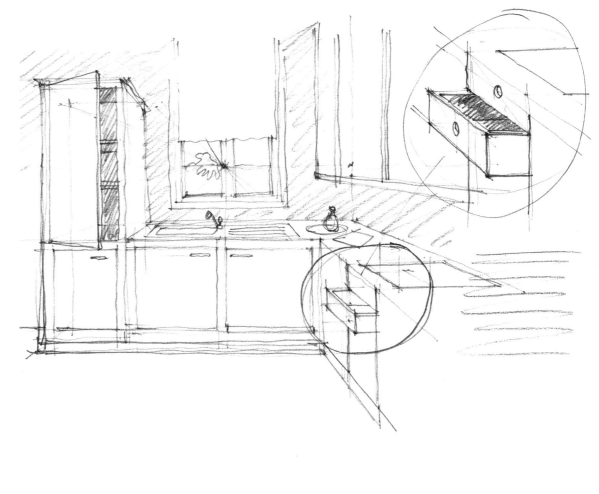

打掉隔間

利用事先準備好的方格圖，搭配使用半透明的描圖紙或其他夠輕薄、足以透出標線的畫紙，就可以快速描繪出型態各異的室內空間。

請利用第84、85頁的方格圖。

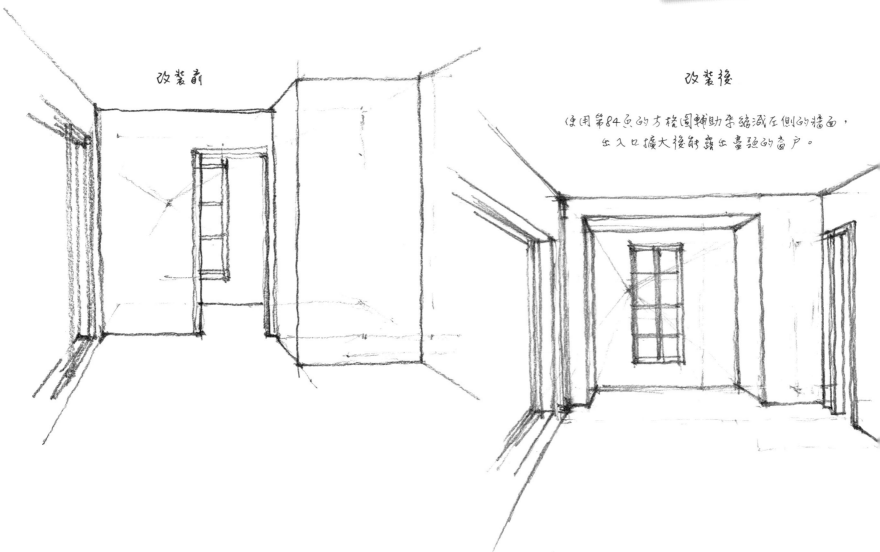

改裝前

改裝後

使用第84頁的方格圖輔助柔縮減左側的牆面，出入口擴大後能露出靠近的窗戶。

搭建樓中樓

方格圖 1 能用來研究比較複雜的改裝，像是利
用在房間盡頭、地面剛清空不久的空間。

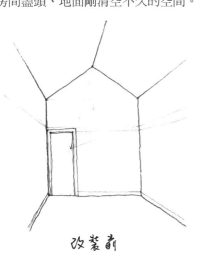

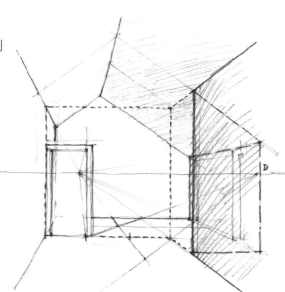

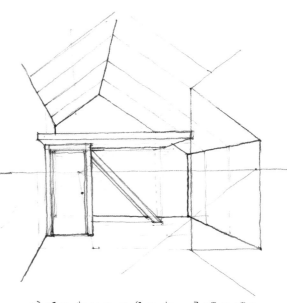

改裝前

在第一張圖中看不出
將進行改造的空間大小，
畫出建築草圖後，
大小就清楚顯現。

這項改裝的目的是加裝一層樓中樓和
一座鑄空樓梯。在側的門會保留下來，
但是新建的夾層會有部分懸挑在門的上方。
我們可以推想出未來夾層的效果。

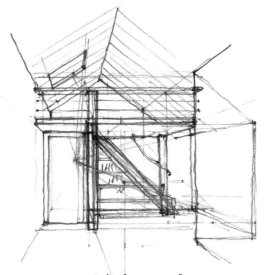

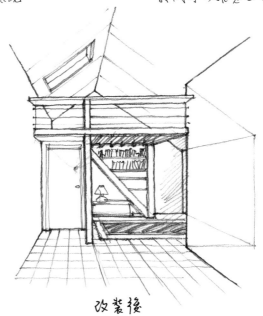

可以依照房間的風格走向，
來處理夾層的扶手和支撐架構。

改裝後

斜角透視

這種透視法又稱為雙消失點透視，
但不需要看到這個專業用語就擔心，圖畫出來和平行透視很像。

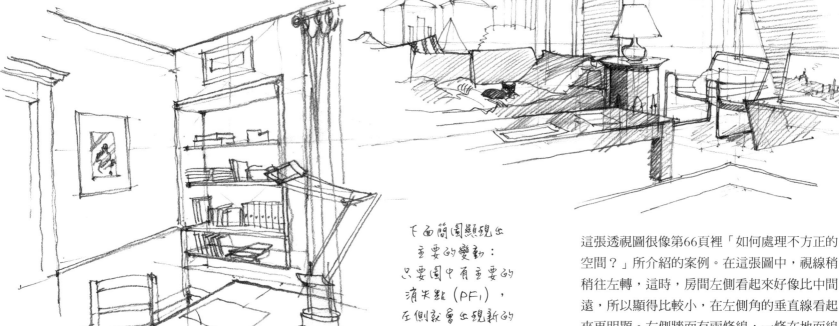

下面簡圖顯現出
主要的變動：
只要圖中有主要的
消失點（PF1），
左側就會出現新的
消失點PF2。

PF2 PF1

這張透視圖很像第66頁裡「如何處理不方正的空間？」所介紹的案例。在這張圖中，視線稍稍往左轉，這時，房間左側看起來好像比中間遠，所以顯得比較小，在左側角的垂直線看起來更明顯。右側牆面有兩條線，一條在地面線腳，另一條在天花板與牆相交處，這兩條線現在好像往左側的消失點（PF2）匯集，可是在平行透視中，這兩條線是平行的，現在卻相交在一起。當然在現實中完全不是這樣，兩條線始終保持平行。但是透視法最基本的原則就是如此運用：遠處的物品看起來比較小。

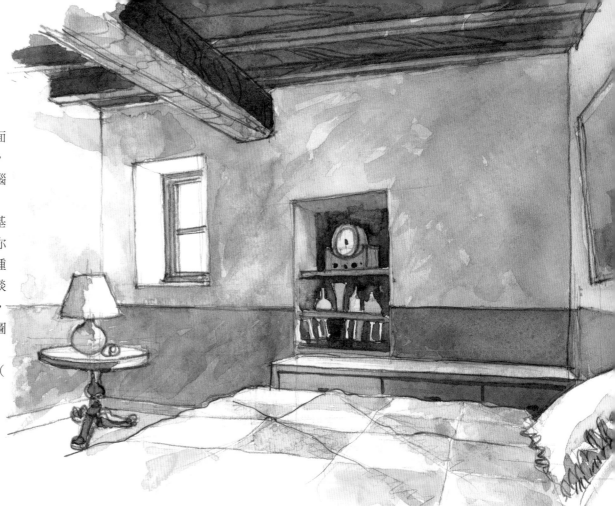

若以嚴謹的方式繪製這種透視圖，就需要平面圖、立面圖或剖面圖和稍微複雜的幾何工具，我們就不在此介紹。現在專業的作法是以電腦來繪製（見第80頁）這種傳統的透視構圖。

要運用斜角透視，你現在能做的就是先從畫基本草圖開始，不論是你自己的室內空間或是你想像的，你可以大致畫出一些基本物品。這種方式我們稱為「目測構圖」，後面我們會再談到，並導入、應用一些調整和構圖的小技巧，對現階段而言便綽綽有餘。還會帶入一點視圖練習，以達到近乎完美的成果。

最後，這邊也需要複謄方格圖來畫研究草圖（見第86頁）。

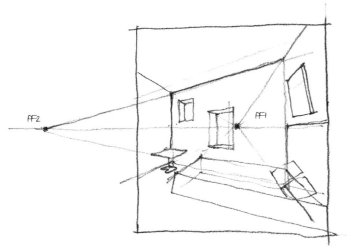

我們站的位置偏向
房間的第一角，
要是我們完全站在對角線上，
那麼兩個消失點
就會對稱地落在角落兩側。

目測空間構圖

要以目測畫出空間構圖,請依照下列建議的構圖步驟:
取景選擇、地平線的定位、主要線條的繪製。

兩個消失點與觀者之間的角度已呈90°。
你可以看出在兩側和前方的樣子已有些
變形,所以請選擇適當的角度。

取景選擇

找出你想要呈現與研究的上下左右四周邊界,
盡量避免取景角度太過寬廣,90°差不多是我
們視線所能涵蓋的最寬角度。小提醒:75°等
於是以24mm焦距的鏡頭來攝影,已是相當寬
的角度。

定位空間中的地平線

你已經知道地平線在眼睛的高度,要在一個空
間中找出地平線,最好的方式是找出你確定是
在眼睛高度的一個點,或者去測量該點的高
度。請記得人站立時,眼睛高度約為1.5公尺
到1.6公尺,坐在沙發上時大概是1公尺。瞄準
好這點然後在腦海中畫出一條水平線穿過這
點,想像在牆面的這個高度畫出一條紅線,這
正是地平線的位置(除非你改變高度)!作畫
時,不要忘了按照你所想的取景在圖中畫出地
平線。

地平線位於你所處
空間中眼睛的高度,
也是在畫紙上,
高度則隨你的取景
而變,通常位在畫紙
高度中間。

如何設定圖中地平線的位置？

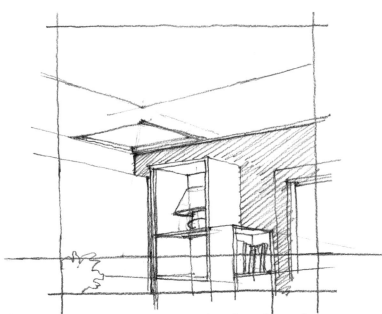

如果你的視線比較朝上，地平線就會在畫面底部。

如果你畫的是低矮的家具，地平線就會在圖畫的上方
（請注意，如果你的視線幾乎完全地朝上或朝下，
那麼視野系統就會改變，我們之後會再深入討論，見第78頁）。

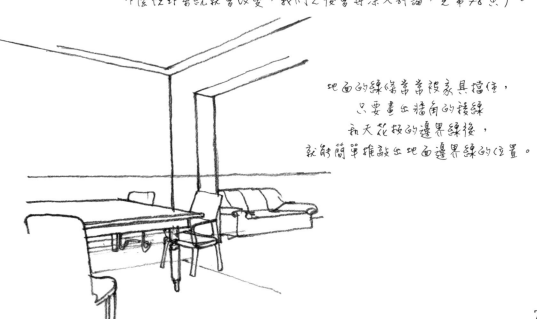

安置牆角和天花板邊界線

如果你在一間房間裡，房間最明顯的線條就是
牆角的稜線和天花板的邊界線，例如裝飾線
板。所以在畫這三條線（或五條線）的時候，
要多多注意，而且在畫天花板的邊界線時，因
為還不知道它的消失點在哪哩，要稍為保留。

地面的線條常常被家具擋住，
只要畫出牆角的稜線
和天花板的邊界線後，
就能簡單推敲出地面邊界線的位置。

放置消失點

現在要放置左側和右側的消失點。我們常常覺得以目測來直接放置消失點很簡單，但是經驗顯示憑感覺常發生誤導並造成錯誤。

在這裡要提供你一項絕對可靠的準則來放置消失點。拿起一枝鉛筆把它擺成水平，與你要找消失點的線保持平行，不要忘記在你身後的線，還有地板、地毯或身旁家具，這些物品的線條常常與眼前的線平行。接著，找一條通過你眼睛位置並且與視線同方向的線，這條線和其他你要找消失點的線是同一組的，如果你往這個方向看去，就能瞄準消失點。把鉛筆拿近你的眼睛，不要改變方向，就像拿著一管吹箭筒，然後你確切瞄準那個點，射出吹箭，你瞄準的那個點就是消失點。你大概會很驚訝地發現，消失點完全不在你所想像的位置，甚至「更遠」，然後也會注意到我們想像中的消失點不在地平線的高度上，反而比較低，我們通常會把地平線「看得」太高。

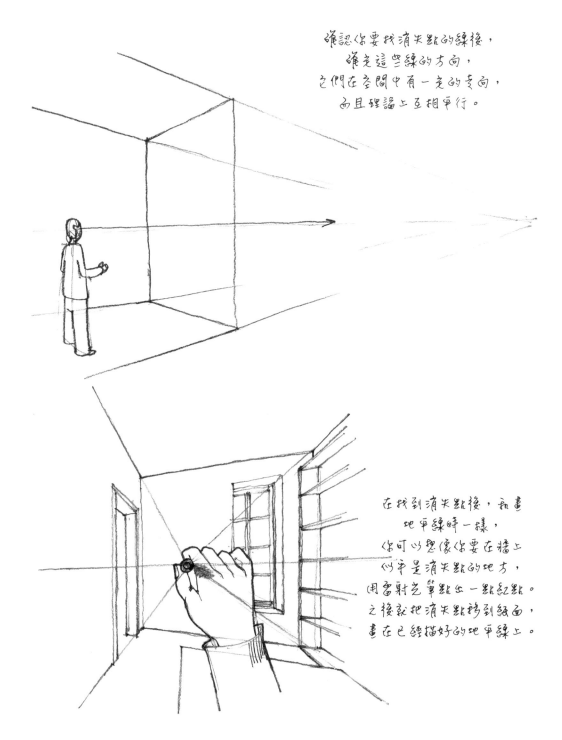

確認你要找消失點的線後，
確定這些線的方向，
它們在空間中有一定的方向，
而且理論上互相平行。

在找到消失點後，和畫
地平線時一樣，
你可以想像你要在牆上
似乎是消失點的地方，
用雷射光筆點上一點紅點。
之後就把消失點移到紙面，
畫在已經描好的地平線上。

如果消失點不在畫紙上

消失點在取景位置之外的情況時常發生，所以也不在圖中，甚至不在畫紙上，但是這不代表就超出你的視線範圍，雖然你需要把頭稍微轉向一邊（不過，這樣做你的視點和圖就會跟著改變）。如此一來，必須在沒有消失點的情況下，畫出透視線。通常我們都設法畫個大概就好，但是在這裡要教你一個小技巧來畫出另一條透視線，或至少讓你能確認你的圖沒有錯得太離譜。

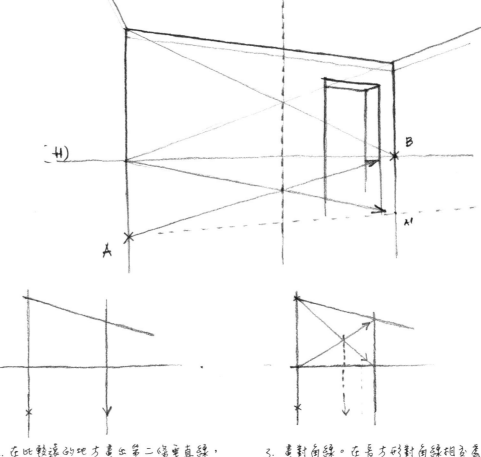

構圖步驟

1. 一開始先畫出透視線F和地平線H。為了畫出另一條透視線，隨便畫出一點點A，然後畫一條通過點A的垂直線。

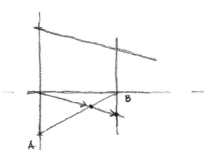

2. 在比較遠的地方畫出第二條垂直線，這樣就形成了一個有景深透視效果的長方形。

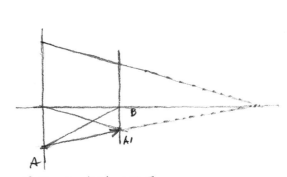

3. 畫對角線。在長方形對角線相交處畫出另一條垂直中線。

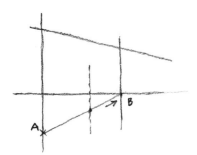

4. 切過長方形中線，連結AB。

5. 畫出下方長方形的第二條對角線。

6. 連結A和A'即完成構圖。

各種斜角透視

請使用半透明的描圖紙或其他夠輕薄、足以透出標線的畫紙。
事先準備的方格圖包含了視角、透視線和空間大小，
下面介紹的三個例子呈現出如何利用方格圖構築出完全不同的視野。

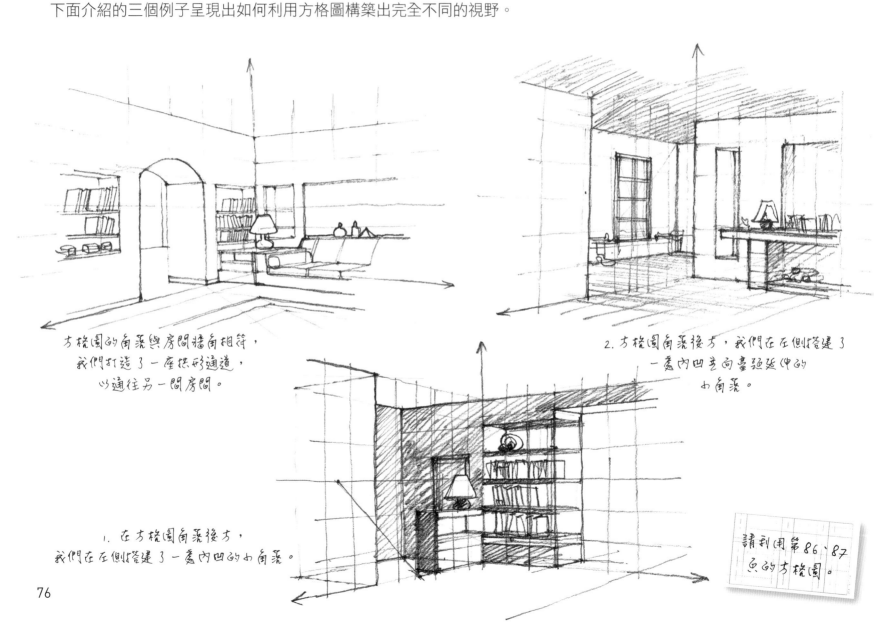

方格圖的角落與房間牆角相符，
我們打造了一座拱形通道，
以通往另一間房間。

2. 方格圖角落後方，我們在左側搭建了
一處內凹並向臺階延伸的
小角落。

1. 在方格圖角落後方，
我們在左側搭建了一處內凹的小角落。

請利用第86、87
頁的方格圖。

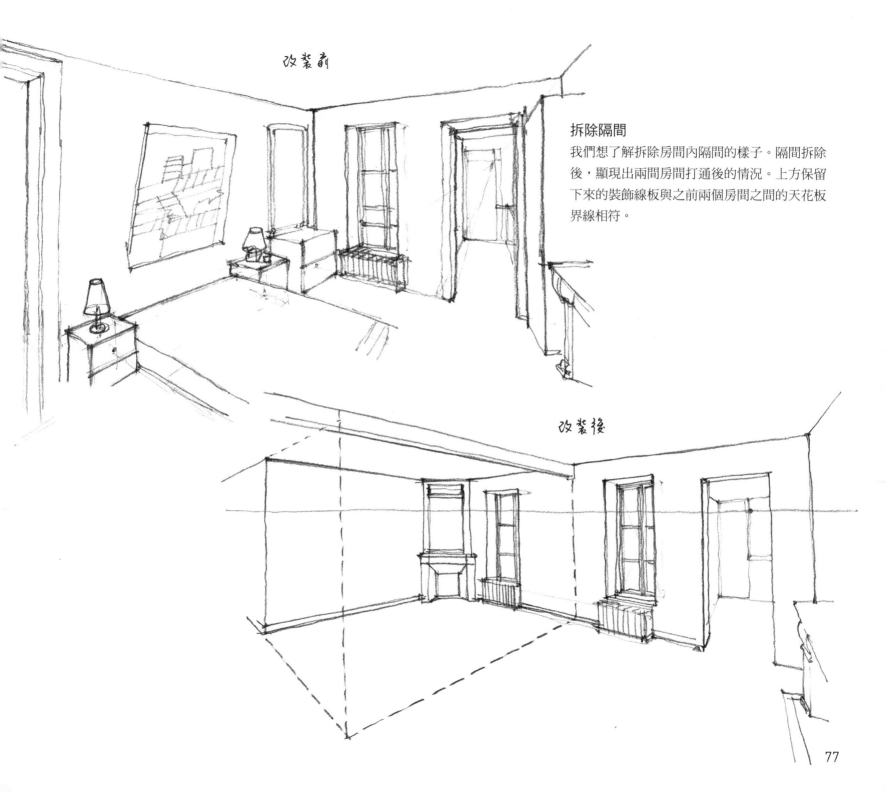

改裝前

拆除隔間

我們想了解拆除房間內隔間的樣子。隔間拆除後，顯現出兩間房間打通後的情況。上方保留下來的裝飾線板與之前兩個房間之間的天花板界線相符。

改裝後

俯視圖…

到目前為止，我們一直都假設視線是水平的，
所以能把現實中的垂直線，在圖中畫成垂直且互相平行。
這種視覺效果與大部分情況相符，並明顯地簡化了透視圖。
但是，如果視線幾乎完全地往上或往下時，
視覺效果就會改變。當視線不是水平的，該怎麼改變透視圖呢？

H

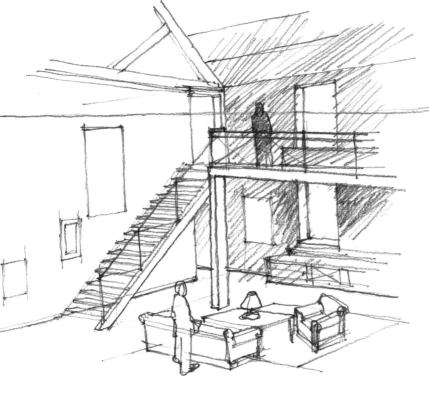

如果我們加強俯視
效果，垂直線的
消失點就會出現在
視線範圍內。

A

視線保持水平，地平線在圖中
方能導引出向下的視野。

在俯視圖中，
垂直線會隨著距離
向下匯集，
就和水平視線中的
平行線情況
完全一樣。

···與仰視圖

在仰視圖中，效果和俯視完全一樣，
下面一系列的圖就呈現出相同的過程。

水平視野，地平線放在底部
（地平線位於圖外）。

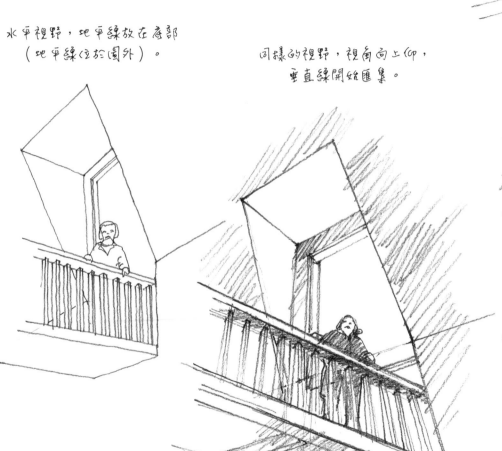

同樣的視野，視角向上仰，
垂直線開始匯集。

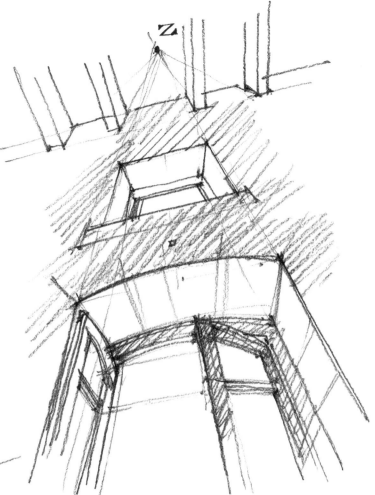

亦稱作天頂視圖：縱向上消失點的位置，
在天空中則稱為天頂。

在仰視圖中，
垂直線會隨著距離
遠近向上匯集。

79

電腦繪圖

輔助繪圖的工具很多，如果要研究室內設計的話，就更多了。
下面的介紹能讓你做出你室內空間的「3D」模型
（換言之，就是做出能在電腦上瀏覽的模型）。

SketchUp！

可能是最棒的模型繪製軟體，Mac或Windows
作業系統皆適用，非常好上手，許多學生和專
業人士都會使用。此外，它還是免費的。在搜
尋引擎上輸入「Sketchup」，然後你就只需要
跟著使用說明去做就好。去下載免費版本然後
開始吧！

初探摸索

介面圖示淺顯易懂，還有許多輔助工具可供使
用。我在這裡介紹的是簡單的使用說明，幫助
你熟悉這套軟體的基本功能，但是請了解這套
軟體雖然外表簡單，卻製作精細，你可以建立
模型、進行修改、從各個角度查看、上色和使
用各種材質，還可以依照時間和地點研究陰影
確切的樣子。這些功能省去你很多時間，並發
現許多空間設計上暗藏的可能性。

第一步

開始使用前，你可以先點選影音教學課程，並
閱讀相關技巧提示，一旦開啟使用介面，就開
始隨意探索不同的選單吧。

你會看到地面和軸線標示，還有選單列和工具
列（如果沒有，在「檢視」選單裡的「大工具
集」中點出）。下面是初步應用：

點選工具列下方的①，稱為「環繞」，之後在
畫面上，按著滑鼠，你就能在3D立體空間中
隨意環繞。旁邊的小手能用來作上下左右的移
動。你可以在工具列上直接點選以切換工具，
或按最左邊的黑色箭頭。

然後，回到工具列上點選②。在畫面上按一
下，移動滑鼠，然後再按一下後放開，你就畫
出了一個長方形。

現在按③，滑鼠游標變成一個小方塊帶著箭
頭。再回到長方形上，在灰色的地方按下去，
一直按著左鍵，往上移……很神奇吧 ?!

為了增加一點樂趣，點選旁邊的格子（在上方
的選單）或是到「視窗」→「陰影」，點選「
顯示陰影」，神奇再現。

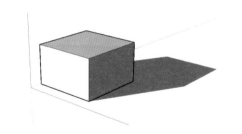

這些操作充分展現SketchUp的精髓，但要全部
了解，你還有很長的路要走。不過只要再多練
習幾個小時，你就能自由操作。

②　　　　　　　　③　　　　　　①

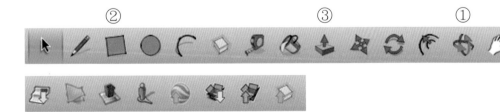

建立你的模型

當你掌握了主要的功能，特別是將元件組合成清楚的物體（「組合與組件」），並確切掌握元件體積大小（請看畫面左下方的小圓圈），這套軟體就能用於各式各樣的目的，不論是專業用途或是一般業餘使用。

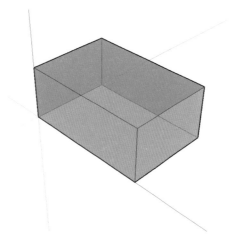

下列圖像呈現出延伸牆面的設計
　　　（見第60、61頁）。

你可以把這種作業方式
和手繪結合。用鉛筆構思，
在SKETCHUP上畫出空間大小，
把透視圖印出來，
再徒手畫出修改的地方和細節。

等角透視方格圖

你可善加利用下列方格圖來畫室內設計稿，可以影印或掃描列印來用。方格線條特別加粗，這樣墊在描圖紙或60g的影印紙底下才看得清楚。你會發現這兩種方格圖呈現不同的角度。把方格圖墊在你的畫紙下，它能指示出主要的方向。

從底部算起，水平的虛線標示出一張凳子、椅子或桌子的高度。方格圖2中，高處的虛線表示2.5公尺，這是天花板高度標準上限。方格圖2中的方格預設為每邊1公尺，但你也可以把他們當作只有50公分（像是方格圖1），或其他符合你需求的比例尺寸。

方格圖1

為俯視視角，大多用於畫平面圖。

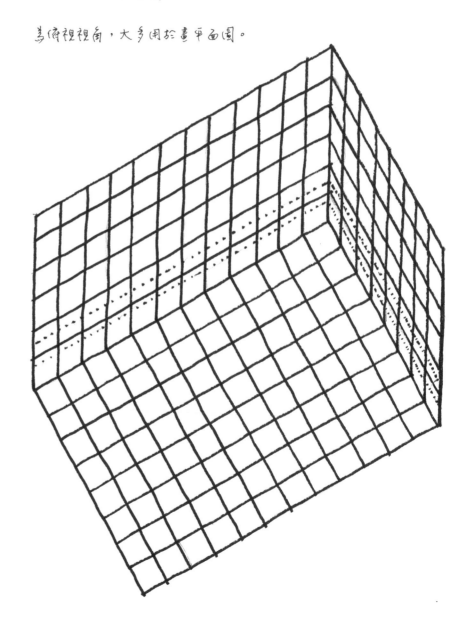

方格圖 2

大多用於畫主要牆面的立面圖。

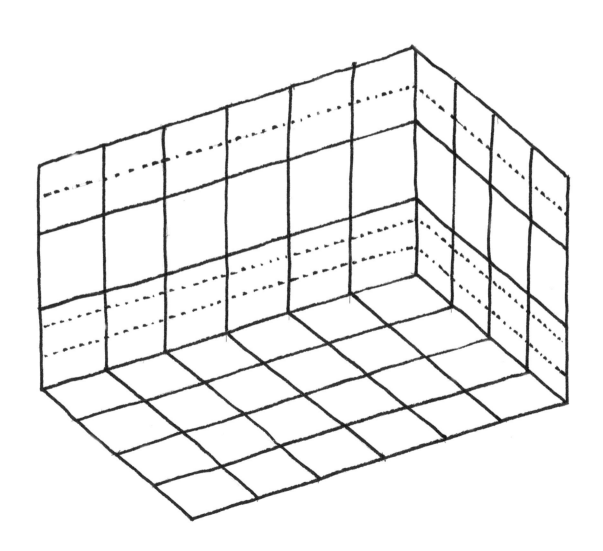

平行透視方格圖

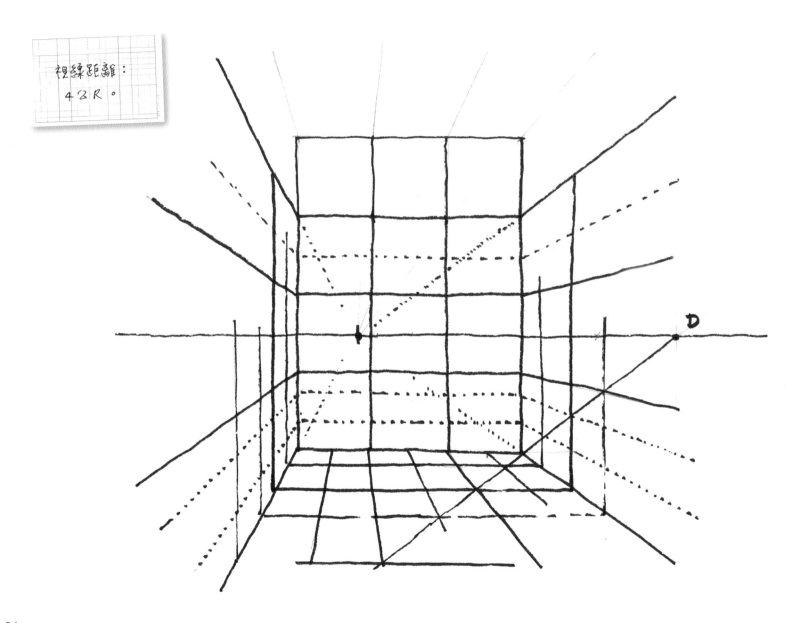

視線距離：
4 2 R。

D

這張方格圖呈現出比較寬敞的空間，
可是記得空間的寬度並不受限制，
可以隨所心所欲地增加寬度。在這張圖中，
空間的周邊要從地面往遠景延伸的線條開始畫起。

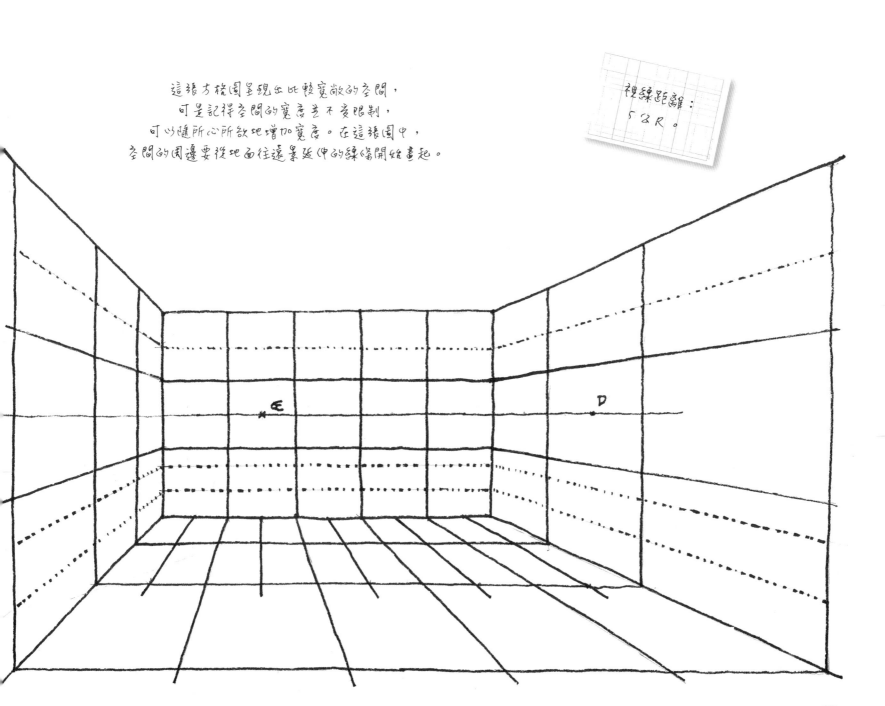

斜角透視方格圖

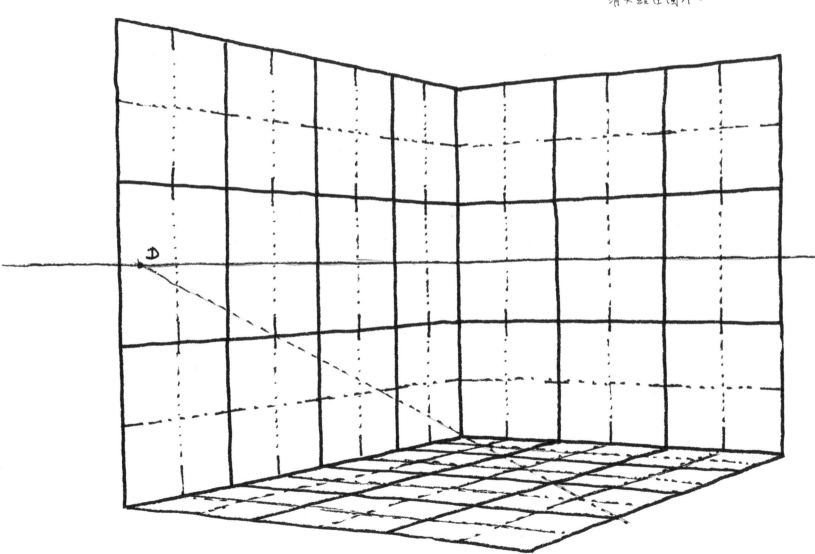

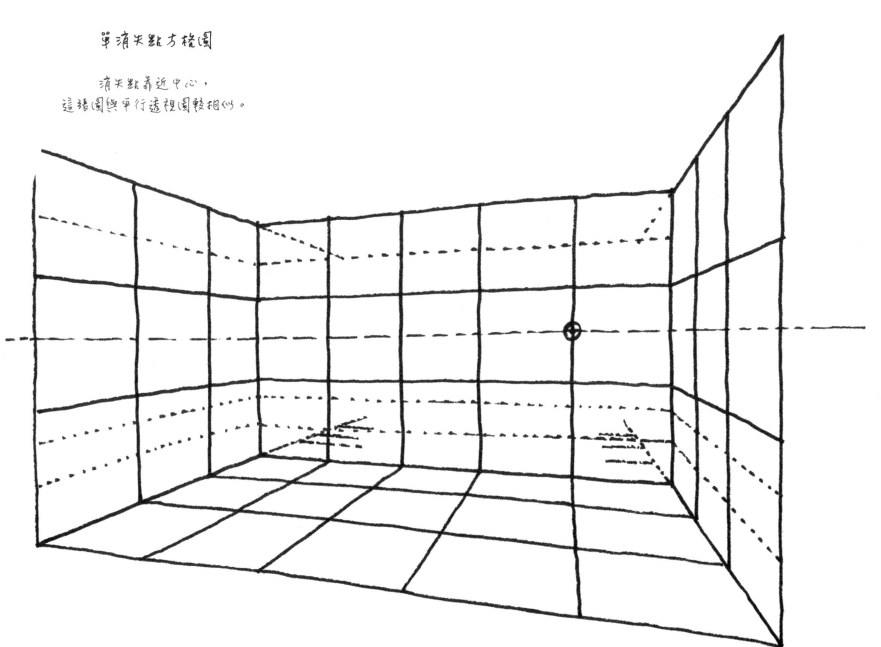

單消失點方格圖

消失點靠近中心，
這張圖與平行透視圖較相似。

87

bon matin 26

超簡單！室內設計圖拿筆就能畫（二版）

吉爾‧羅南 Gilles Ronin

社　　　長　張瑩瑩
總 編 輯　蔡麗真
譯　　　者　程俊華
美術設計　奧嘟嘟工作室
責任編輯　林毓茹
行銷企畫　林麗紅
出　　　版　野人文化股份有限公司
發　　　行　遠足文化事業股份有限公司
　　　　　　地址：231 新北市新店區民權路 108-2 號 9 樓
　　　　　　電話：（02）2218-1417
　　　　　　傳真：（02）8667-1065
　　　　　　電子信箱：service@bookreP.com.tw
　　　　　　網址：www.bookreP.com.tw
　　　　　　郵撥帳號：19504465 遠足文化事業股份有限公司
　　　　　　客服專線：0800-221-029

特別聲明：有關本書的言論內容，不代表本公司／出版集團之立場與意
　　　　　見，文責由作者自行承擔。

讀書共和國出版集團

社　　　　　　長　郭重興
發行人兼出版總監　曾大福
業 務 平 臺 總 經 理　李雪麗
業務平臺副總經理　李復民
實 體 通 路 協 理　林詩富
網路暨海外通路協理　張鑫峰
特 販 通 路 協 理　陳綺瑩

印　　　務　黃禮賢、李孟儒
法律顧問　華洋法律事務所　蘇文生律師
印　　　製　凱林彩印股份有限公司
二版一刷　2020 年 02 月 26 日

有著作權　侵害必究
歡迎團體訂購，另有優惠，請洽業務部
（02）22181417分機1124、1135

國家圖書館出版品預行編目資料

超簡單!室內設計圖拿筆就能畫 / 吉爾.羅南著 ; 程俊華譯. --
二版. -- 新北市：野人文化出版：遠足文化發行, 2020.03
96 面 ; 25*21 公分 . -- (bon matin ; 26)
譯自：Dessiner des projets d'aménagement à main levée

ISBN 978-986-384-398-6(平裝)

1. 室內設計 2. 繪畫技法

967　　　　　　　　　　　108017880

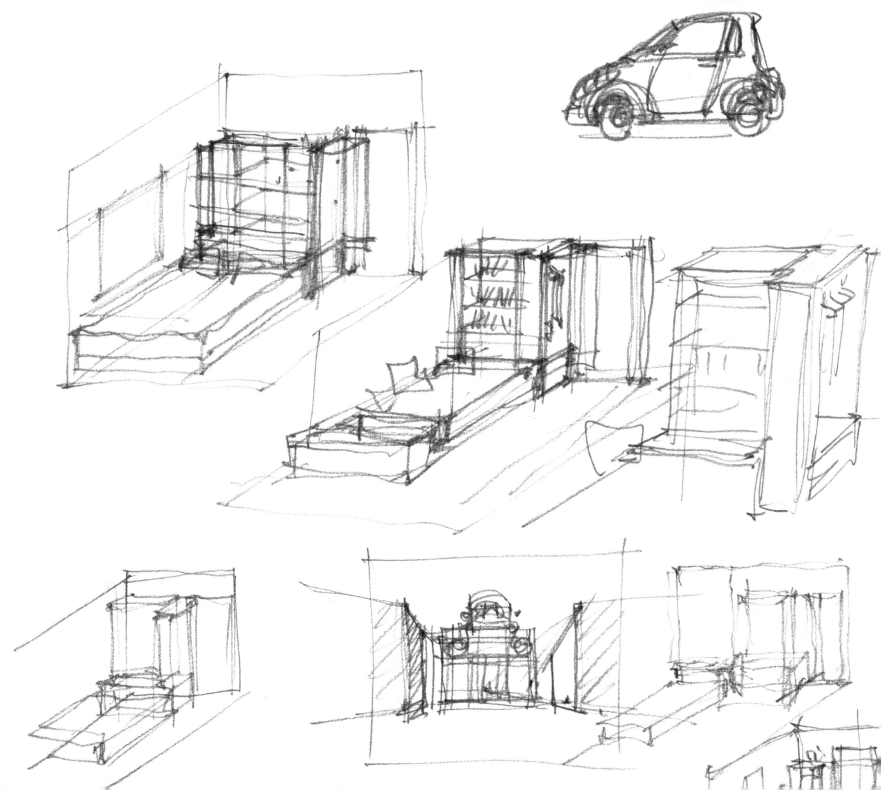

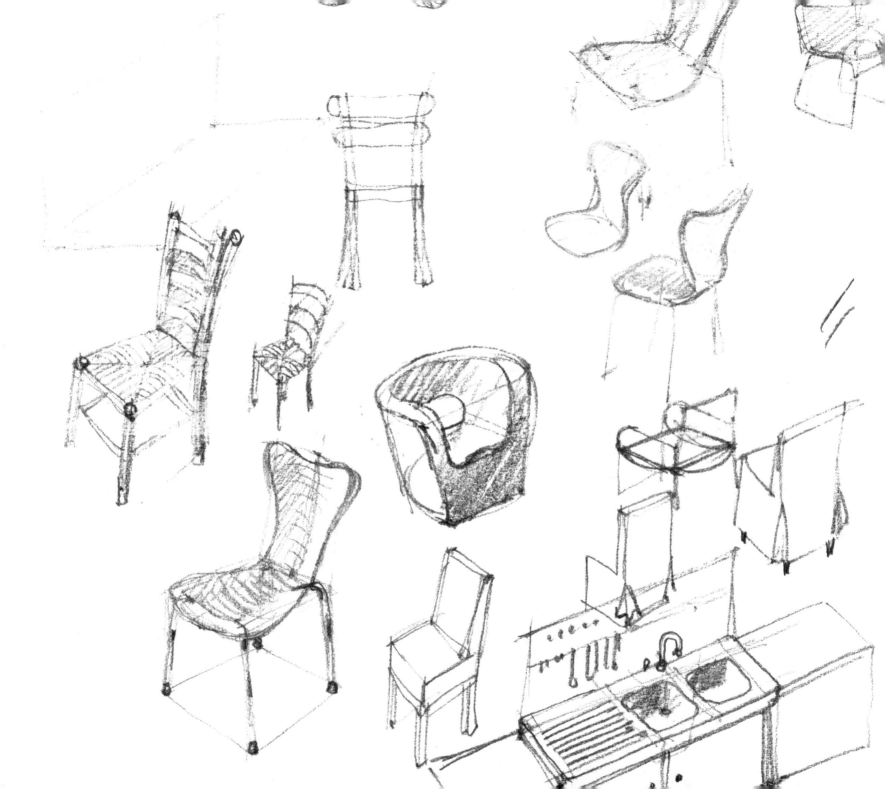